U0110243

卡通動漫屋

叢琳／編著

動漫表情實現技法寶典

表情篇

新一代圖書有限公司

國家圖書館出版品預行編目資料

卡通動漫屋：表情篇/叢琳編著 . --新北市
　　中和區：新一代圖書, 2011 . 03
　　　　面； 公分
　ISBN ：978-986-6142-06-2（平裝）

1.動漫　2.動畫　3.繪畫技法

947.41　　　　　　　　　　99026090

卡通動漫屋—表情篇

作　　　者：叢琳

發　行　人：顏士傑

編 輯 顧 問：林行健

資 深 顧 問：陳寬祐

出　版　者：新一代圖書有限公司

　　　　　　新北市中和區中正路906號3樓

　　　　　　電話：(02)2226-3121

　　　　　　傳真：(02)2226-3123

經　銷　商：北星文化事業有限公司

　　　　　　新北市永和區中正路456號B1

　　　　　　電話：(02)2922-9000

　　　　　　傳真：(02)2922-9041

印　　　刷：五洲彩色製版印刷股份有限公司

郵 政 劃 撥：50078231新一代圖書有限公司

定價：320元

全系列五冊特價1350元

繁體版權合法取得·未經同意不得翻印

授權公司：化學工業出版社

◎ 本書如有裝訂錯誤破損缺頁請寄回退換 ◎

ISBN：978-986-6142-06-2

2011年3月印行

卡通動漫屋全系列 ISBN：978-986-6142-11-6

前 言

　　《卡通動漫屋》系列是一套細緻講述卡通動漫世界各個精彩部分的繪畫書。也是一套帶領你進入卡通世界的書。不是因為這套書有多深奧，而是她簡潔明了，輕鬆活潑，指引著你一步步快樂地讀下去。

　　《表情篇》就是以表情展開全書的介紹，從日本至歐洲、從歐洲到韓國、從表情符號至經典動畫片角色形象、從QQ聊天至日常用品，都在講述著表情的畫法。而每個表情的背後就是鮮活的靈魂，或充滿歡笑、或大發雷霆、或充滿恐懼、或思考探索，總之你會喜歡每種表情，因為這些表情就是你自己真實生活的映照。

　　全書共分為四章，先詳細介紹了五官的畫法，因為表情的形成離不開鼻子、眼睛、嘴。接下來介紹表情的類型：喜、怒、喊、恐懼、疑惑等，我們將看到不同國家、不同性別面對同一種情緒時的表現。其次是表情符號，簡單地呈現表情，體現了網路中的情感表達方式，及經典動畫中角色的表情，你會看到國王與公主的表情，也會看到臣民與動物們的表情，更通過表情體會每個人物的心靈世界。

　　我相信當你認真地讀完此書並認真地記下每個表情符號後，你一定能將萬事萬物融入卡通的世界，能為冰冷的事物注入鮮活的生命，因為他們都有表情了。

　　本書是所有動漫愛好者的伙伴，同時也是動漫工作者的參考教材。

　　為了使這套書出版，許多人都付出了努力，在此感謝這些每天默默耕耘的朋友們，感謝讀者一直以來的支持！

叢琳

團隊成員　叢琳　李娟　董紅佳　叢亞明　趙晨　王靜　莊如玥

目録

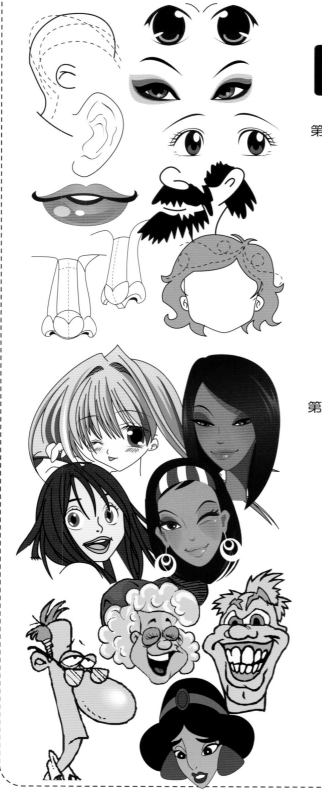

第三章 表情符號技法

第四章 經典動漫表情技法

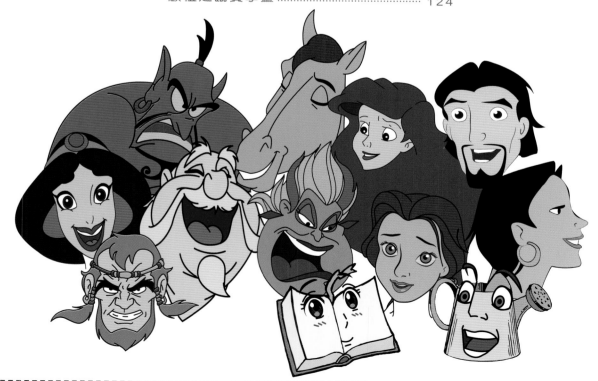

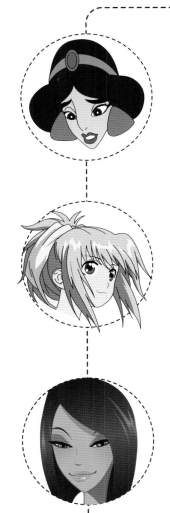

五官繪製技法

「你們越來越棒了，我爲你們
感到驕傲。」在看完最後一章
時，忍不住誇讚我的助手。我
想不僅僅是因爲這些生動的面
孔，那些熟悉、散發著愛的動
畫故事，更重要的是：我們因
爲熱愛卡通而相逢！

臉部十字線的認識

我們可以把頭部看成是一個簡單圓形球體，如果用十字和圓表示的話會更簡單。在圓形的基礎上，畫出臉部的十字線，這可是個十分可愛的「十」字噢！根據十字線的位置就可以將人物的眼睛、鼻子、嘴進行明確的定位，進而演變成可愛的、不同的表情。

臉的輪廓（圓圈十字線）的基本畫法：

圓圈代表人物的臉部。

十字線用來確定五官的位置。

組合在一起的圓圈十字線。

正面的臉。十字線基本在面部中央稍偏上的位置。

十字線確定臉的朝向：

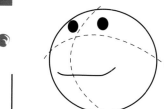

左仰視

仰視

右俯視

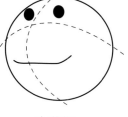

左平視

平視

右平視

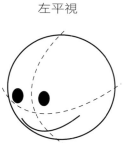

左俯視

俯視

右仰視

十字線要根據人物頭部的朝向而定，如果十字線定位不準確，在繪製相應的五官時就會產生一個不協調的頭部形態與表情。

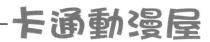

頭部及五官比例的認識

人物的臉型有很多種，但無論是哪種臉型，他的五官比例位置都是一致的。即使是側面像，頭部的大小也是和正面像一樣的。而十字線也有助於繪製人物頭像時的五官比例協調。

臉部五官的比例：

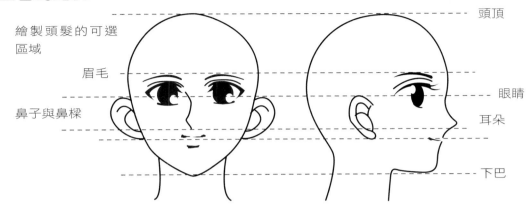

繪製頭髮的可選區域

眉毛

鼻子與鼻樑

頭頂

眼睛

耳朵

下巴

側面頭部的比例：

畫好人物的側面像也是很重要的，在繪製時，如果總是會將人物的頭部繪畫得很窄，看起來頭部很扁，缺乏立體感，那是因為還沒有掌握側臉的比例。

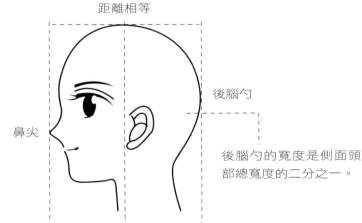

距離相等

鼻尖

後腦勺

後腦勺的寬度是側面頭部總寬度的二分之一。

韓式＼日式＼歐式頭部的比例：

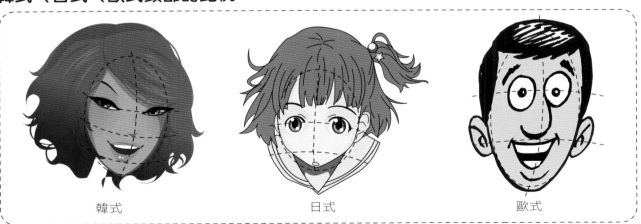

韓式　　　　　日式　　　　　歐式

無論是繪製精緻的韓式和日式頭像，還是簡易誇張的歐式頭像，在繪製五官時都還是會遵循十字線的原理，按照正規的五官比例來繪製。就算是繪製出來的臉部已誇張變形，但都是在這個比例上演變出來的。

臉型的繪製

蛋形臉：

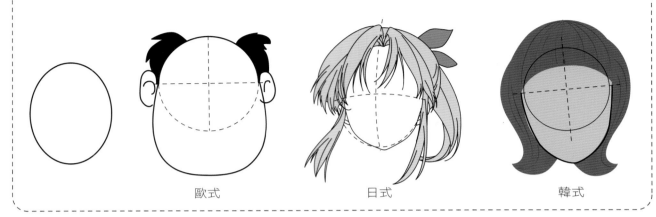

蛋形臉的繪製適合於漫畫風格及寫實風格，屬於用途較廣的標準臉型。

歐式　　　　日式　　　　韓式

圓形臉：

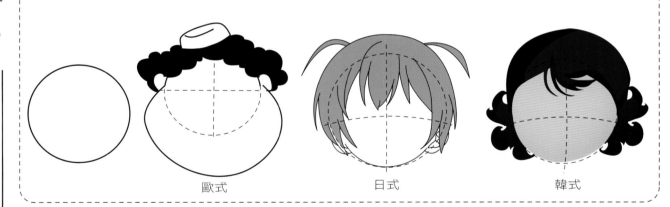

圓形臉的繪製適合漫畫版的角色，也很適合小孩、嬰兒以及Q版人物。

歐式　　　　日式　　　　韓式

方形臉：

方形臉的繪製適合於寫實風格以及骨骼粗大的人，可以用於粗獷型的人物，但也有一些可愛人物的臉型繪製方法是方形臉。

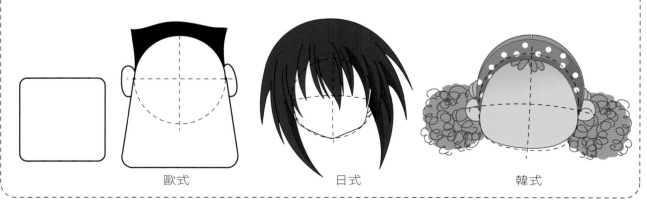

歐式　　　　日式　　　　韓式

長形臉：

長形臉的繪製最主要的是下巴的位置會變得很長。

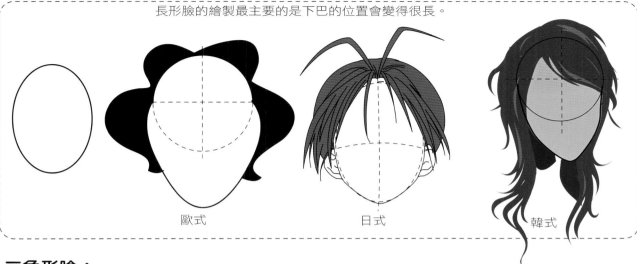

歐式　　　　　日式　　　　　韓式

三角形臉：

三角形臉的繪製主要突出下巴的尖度。

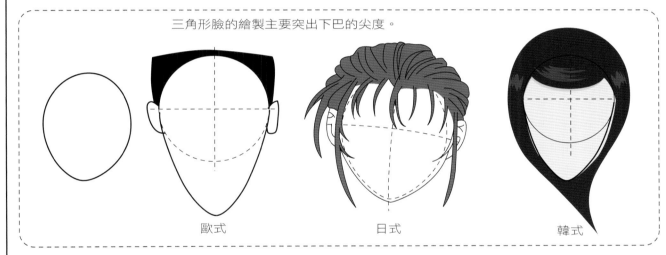

歐式　　　　　日式　　　　　韓式

側臉：

側形臉的繪製注意下巴與頸部的連接，可以繪製出幾種不同的狀態。

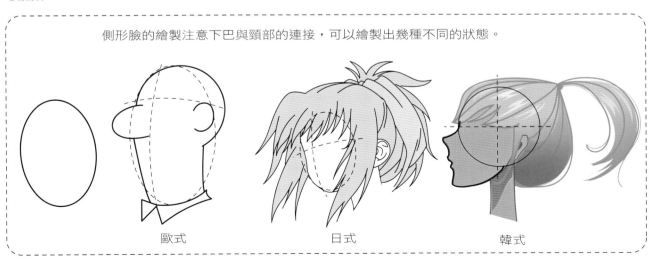

歐式　　　　　日式　　　　　韓式

臉部的朝向及透視

繪製出一個完美的頭像,並不只局限於正面像。臉的朝向其實還包括側面像、俯視、仰視等,但是一定要切記,無論是哪個方向的臉,都要以十字線為準。

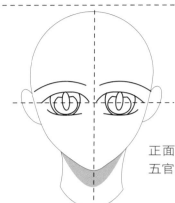

正面:面部朝向正面,五官能夠全部看見。

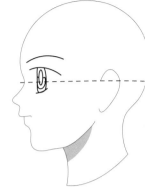

側面:面部朝向右側,五官能夠全部看見,眼睛大小的比例有所變化,耳朵也只能看見一隻。

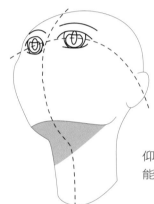

仰視:面部朝向正面,五官能夠全部看見。

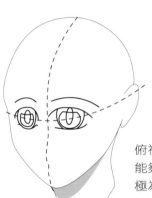

俯視:面部朝向上方,五官能夠全部看見,尤其是下巴極為突出。還有下巴所形成的陰影。

臉部的透視:

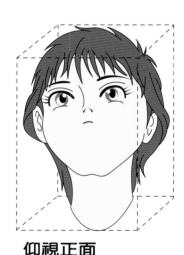

仰視正面

五官位置是相對上移的,鼻孔的位置略高,可以看到下巴。

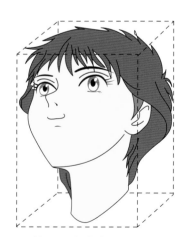

仰視半側面

眼睛的彎曲度要注意,與頭的彎曲度保持平行,不能有下垂感。

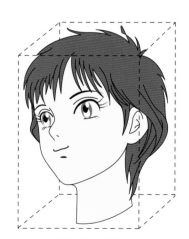

仰視側面

眉毛、眼睛、嘴唇及下巴的斜度是平行的,注意眼睛到耳朵的距離,可以看到一側的鼻孔。

歐式臉部朝向：

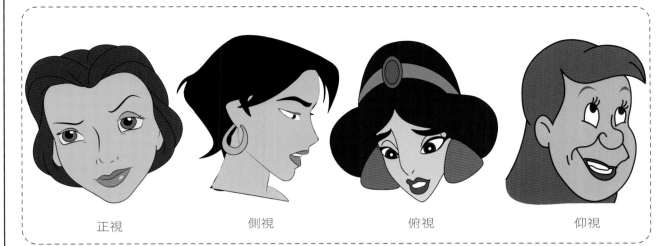

正視 側視 俯視 仰視

日式臉部朝向：

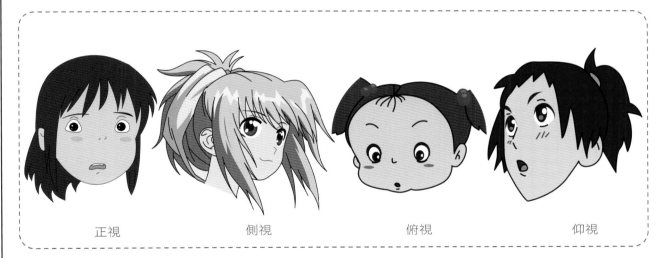

正視 側視 俯視 仰視

韓式臉部朝向：

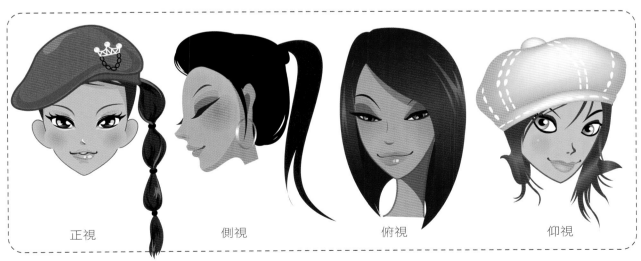

正視 側視 俯視 仰視

眉毛的繪製

雖然眉毛很簡單，但對表達面部豐富的表情還是非常重要的。可是有很多人物沒有眉毛，也不會影響面部表情，所以這不是絕對的。真人的眉毛可以畫出許多形式，但是放在漫畫中就會簡單許多。比如，兩條連在一起的眉毛、和眼睛連在一起的眉毛也常在漫畫中出現。眉毛上的皺紋和兩眉中間的褶皺，在畫特殊表情時，能起到一定作用。

歐式眉毛：

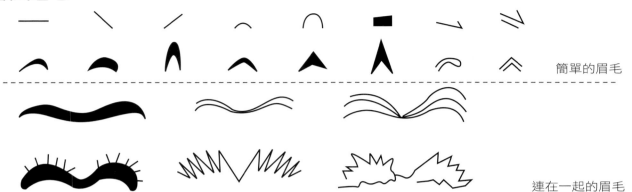

簡單的眉毛

連在一起的眉毛

和眼睛連在一起的眉毛

日式、韓式眉毛：

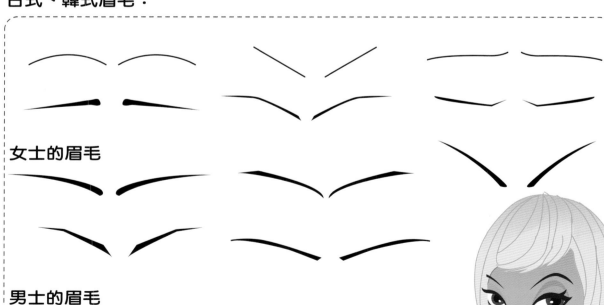

女士的眉毛

男士的眉毛

在歐式漫畫中，一種比較新的繪畫方法，就是兩個眼睛和眉毛連在一起，這樣的人物會顯得非常滑稽可笑。

眼睛的繪製

漫畫中各種類型的眼睛，都是從真人的眼睛轉換的。但是，出色的漫畫眼睛並不需要很複雜。很多畫得好的眼睛都非常簡單。如果我們總是堅持的繪製原則，就會把自己限制在這個固定的畫法之內，影響創新。

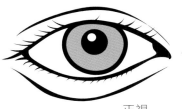

正視　　　　　側視

歐式眼睛：

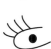

簡單的眼睛

疲憊的眼睛

女性的眼睛

日式眼睛：

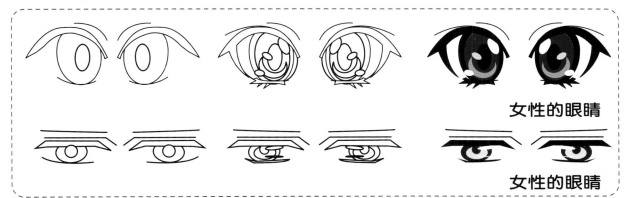

女性的眼睛

女性的眼睛

韓式眼睛：

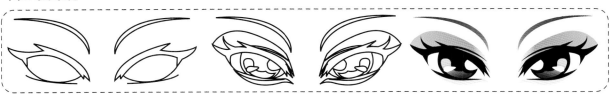

女性的眼睛

即使是在漫畫中，通過眼睛，也可以窺視到他們的內心世界。每一雙眼睛都透射出心中的情感。

漫畫過程中，想找到一套完整的畫眼睛的方法是不大可能的。但是這裡有幾個基本點，對初學者會一定幫助。如圖，頭型都刻意畫得完全相同，需要注意的是眼睛的部位，以及眼與鼻之間的關係。

歐式眼瞼：

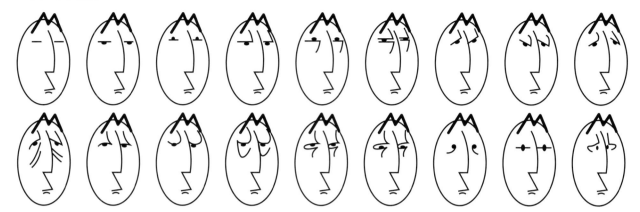

日式眼瞼：

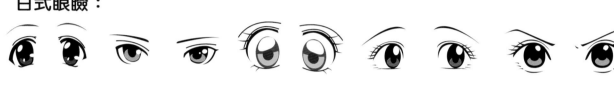

日式眼睛大而圓，結構清晰，尤其對於瞳孔的描繪，強調高光點及反光點，進而形成明亮的感覺。

韓式眼瞼：

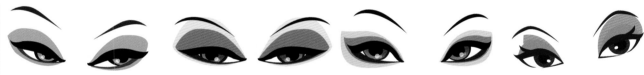

韓式眼睛，主要靠顏色來調配。眼瞼的色彩有層次，同時格外艷麗，引人注目。

眼睛的位置

重複相同的頭型，只有一個目的：提醒初學者要經常聯繫眼睛的定位。

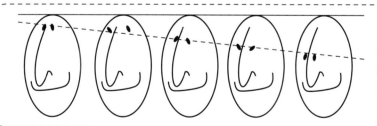

繪製時應注意眼睛的注視焦點。虛線是眼睛的上下範圍。

這組是誇張的畫法，把兩眼之間的距離畫得很遠、很近或是傾斜角度，都可以起到幽默效果。

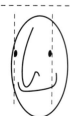
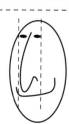
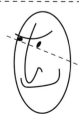

歐式眼睛：

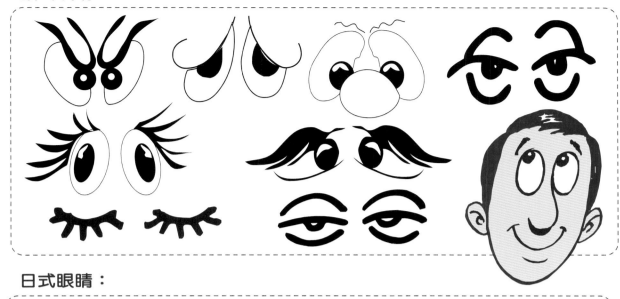

日式眼睛：

韓式眼睛：

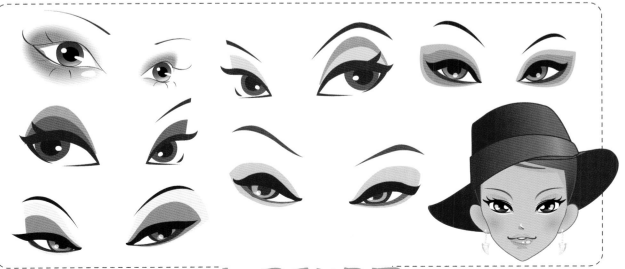

鼻子的繪製

鼻子對顯示面部表情的作用不大，但對決定人物的個性，卻比眼睛和嘴起的作用大。從這方面考慮，它和眼睛、嘴巴同樣重要。

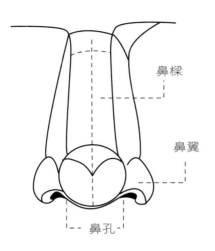

鼻樑

鼻翼

鼻孔

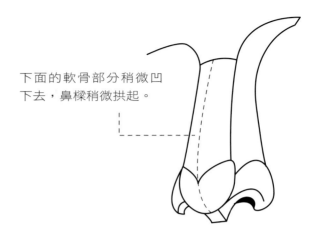

下面的軟骨部分稍微凹下去，鼻樑稍微拱起。

歐式側面鼻子：

圓形	
方形	
尖形	
凹形	
折斷形	

歐式正面鼻子：

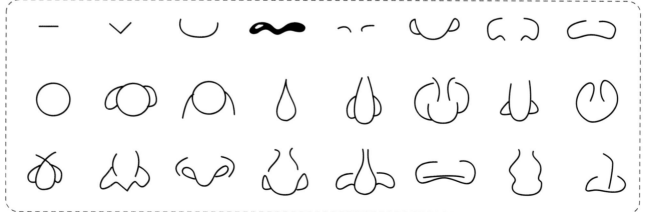

在日本動漫中，人物的鼻子可以運用簡單的線條表現出，有時還會出現寫實性的鼻子，讓人物看起來更具有真實性，還有一種鼻子的繪製方法更為簡單，那就是點狀的鼻子，甚至是省略不畫。而韓式的鼻子基本都是通過顏色填充的方式繪製出來的。

日式鼻子：

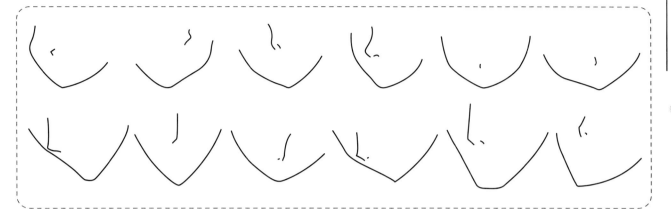

韓式鼻子：

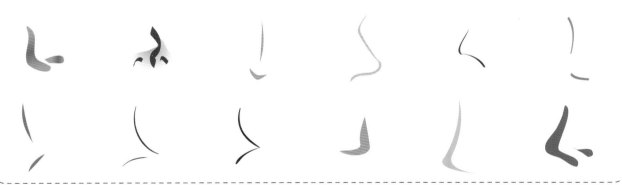

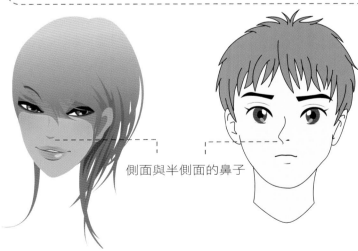

側面與半側面的鼻子

從任何方向來看鼻子（側面和半側面），幾乎都可以繪製在正面的臉上。不過，側面的鼻子總是有正面的陪襯物，例如：鼻子雖是側面的，但是眼睛卻是正視的。

不同的前額同鼻子的連接和不同的上嘴唇同鼻子的連接，可以為創造嶄新的面孔提供更多的可能性。

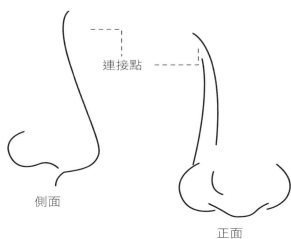

連接點

側面

正面

嘴的繪製

在漫畫中，嘴比眼睛和鼻子能較靈活地「創造」出更多的表情。

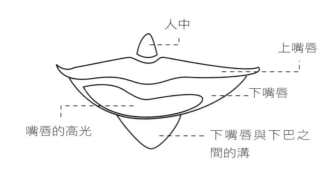

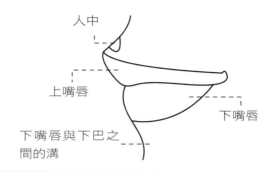

歐式嘴巴：

日式嘴巴：

日本動漫中嘴的繪製方法經常只用一條線來表現，甚至省略。以下是比較常見的嘴部繪製方式。

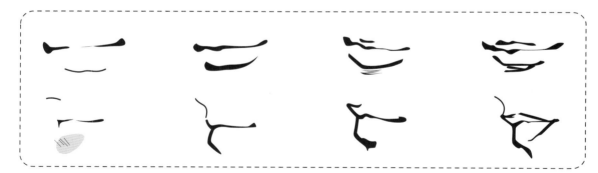

韓式嘴巴：

韓式美少女的嘴部繪製較為複雜，上嘴唇、下嘴唇、高光都會細緻地表現出來。

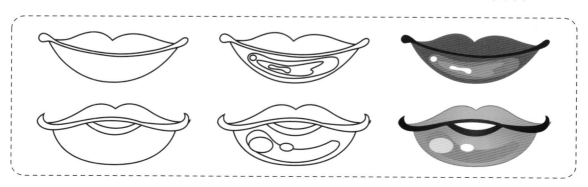

嘴部的運用：

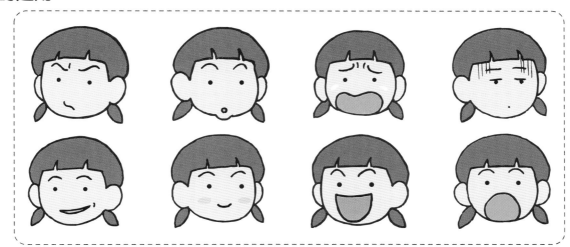

這幾幅圖都是用點繪製的眼睛，但是，它們的表情都不一樣，是因為嘴上的變化。在用點繪製的眼睛上，增添一條「揚眉」線或「皺眉」線，確實具有到一定作用，但是嘴部能獨立地創造表情，不需增添任何線條。

下顎的繪製

歐式下顎的繪製常見方式：

外伸　　　　　　收縮　　　　　　平面

日式、韓式下顎的繪製常見方式：

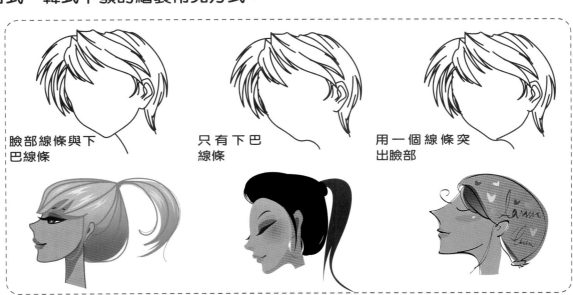

臉部線條與下巴線條　　　只有下巴線條　　　用一個線條突出臉部

嘴的彙總

歐式的嘴：

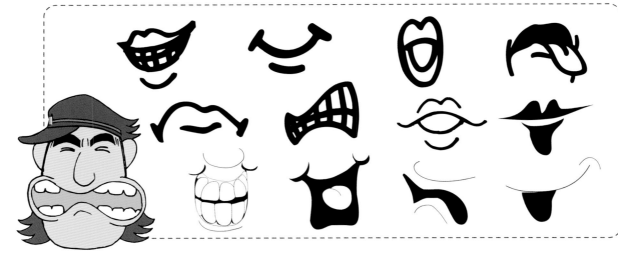

日式的嘴：

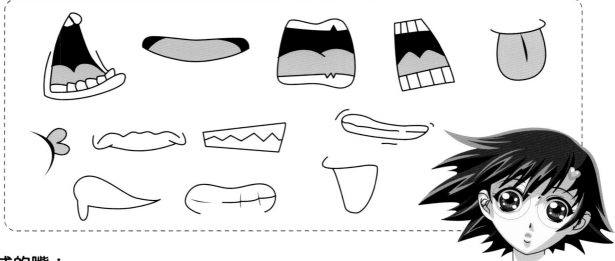

韓式的嘴：

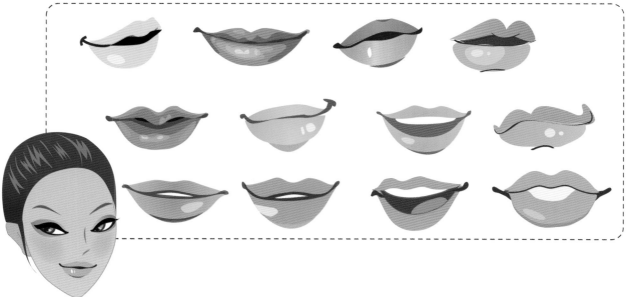

鬍鬚的認識

嘴和下顎同鬍鬚有一定的關係，並且鬍鬚樣式的不同，也決定著一個人的年齡、性格。

鬍鬚的種類：

濃密的黑鬍鬚＼白色的八字鬍＼集中在鼻子底下的一小撮鬍鬚＼蓄在兩頰的鬍鬚＼連鬢鬍子。

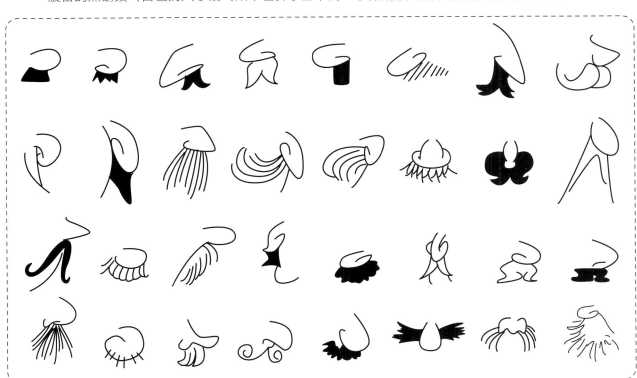

封閉式的輪廓＼開放式的邊緣＼叢生狀的＼鬃毛狀的＼股縷狀的＼糾結狀的

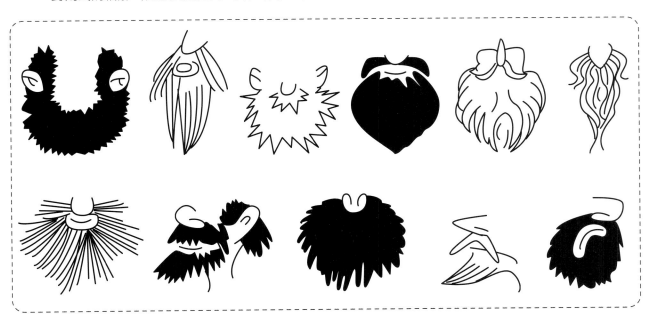

耳朵的繪製

耳朵與表情無關，但是某些形式的耳朵，有時可以給所畫人物增添一些特點。其中任何形式的耳朵，都可根據頭型的大小，加以放大或縮小。一些漫畫家畫人物，都採用同一類型的耳朵。最常採用的是耳內無線條的耳朵。畫法是沒有成規的，矮小的人可以畫大耳朵，高大的人也可以畫小耳朵。

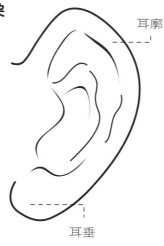

正面耳朵

耳廓

耳垂

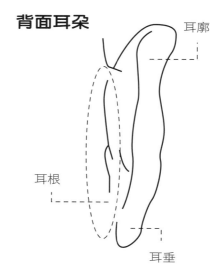

背面耳朵

耳廓

耳根

耳垂

歐式的耳朵：

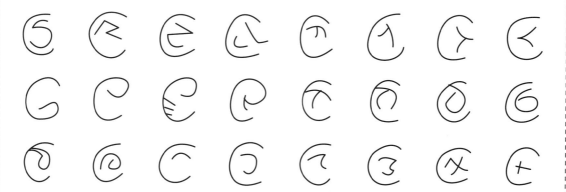

正面

側面

日式耳朵的畫法：

 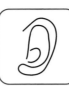 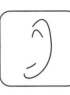 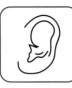

耳朵在韓國人物的繪製中常被頭髮遮擋，因此並不多見，在繪畫上常繪製一個半橢圓形的耳朵輪廓，然後加一個到數字「6」表現耳朵的內部結構，這部分有時也簡化成一個半弧形狀。

耳朵在繪畫中的體現：

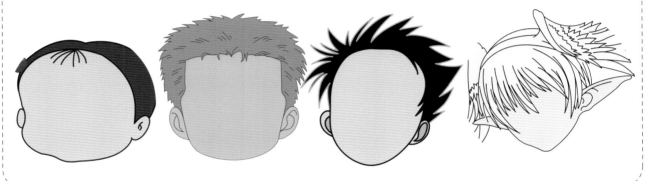

韓式耳朵的畫法：

日本動漫人物的耳朵繪製其實是極其簡單的。但也會根據畫風的不同及人物的不同，繪製出的耳朵也不一樣，有寫實性的、簡易型的、誇張型的等等。

耳朵在繪畫中的體現：

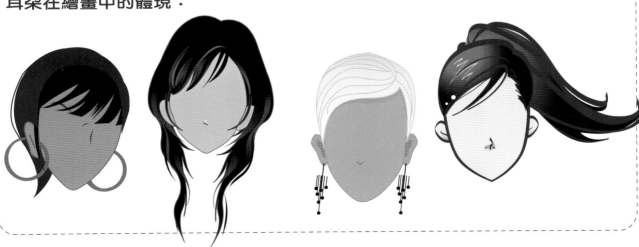

頭髮的繪製

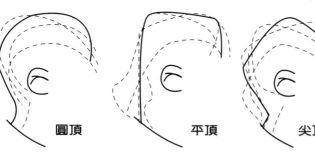

歐式頭髮：

每個漫畫人物都有基本的頭型。初學者最好經常觀察自己的頭型，或者經常看漫畫人物的頭型。要從正、側、後幾個方向來觀察，並注意它們的畫法。還要注意頭型兩邊的對稱性。

圓頂　　　平頂　　　尖頂

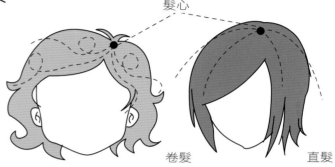

髮心

卷髮　　　直髮

日式頭髮：

日式頭髮是以中心點為圓心，向四周擴散。日式頭髮主要分為卷髮、直髮。比較常見的頭型都是橢圓形，個別富有搞怪效果的頭型會出現尖型等個別形狀。但是，不管以什麼頭型、髮式出現，最重要的都是中心點的位置。

韓式頭髮：

韓式頭髮主要以顏色填充為主。通過不同的顏色對頭髮進行劃分。需要注意的是，構成韓式頭髮的弧線，雖然每條都很細小，但是，每條弧線都非常優雅。

男士頭髮的繪製

這組髮式簡單，前額沒有頭髮。

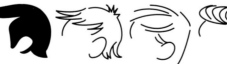

這組靠近前額的地方有頭髮。

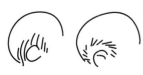

根據所繪製人物的不同年齡段，頭髮的疏密度也不同。

正面的頭髮需要注意頭髮是怎樣繞到頭顱後面的。

女士的頭髮

歐式漫畫，對女士的頭髮沒有過多的限制。在許多情況下，只需要參見男士髮型，把頭髮延長，擴大覆蓋面即可。有些漫畫中女士頭髮比較凌亂，這是作者有意為之。髮型如何，可根據作者意圖隨時改變。例圖中的這些頭髮，可隨不同需要而改變。頭髮可長可短，可蓬鬆、捲曲或者伸直。

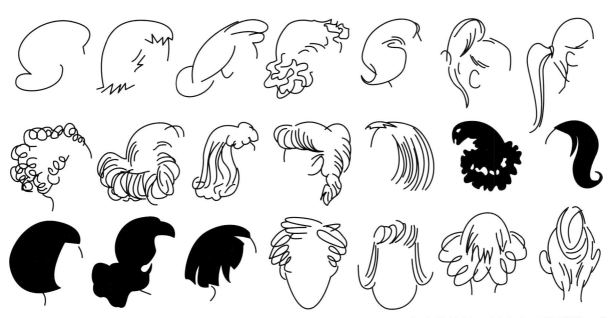

例圖中大部分是臉向右側的髮型，最後四個是正視和背視下的。有時寥寥幾筆就可以畫出正視髮型。背視髮型可以從頭頂畫起，然後在畫下垂至頸部的頭髮，或畫從頸部向上梳攏至頭頂的髮型。

日式頭髮：

韓式頭髮：

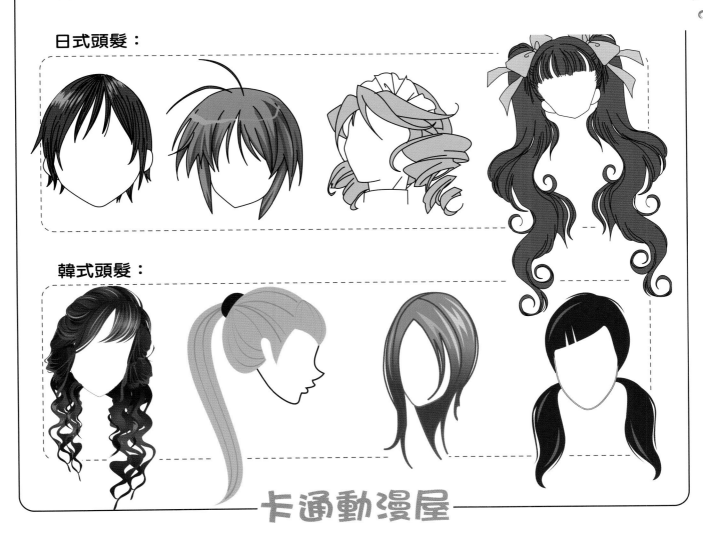

卡通動漫屋

帽子的運用

女士的帽子

在漫畫中可以畫任何類型的帽子。歐式漫畫中女士的帽子，最簡單的繪製方法就是畫某一種容器，然後在容器上或容器內畫上一些裝飾物，如：花、海綿狀東西、蝴蝶結、羽毛甚至水果，當然即使什麼也不畫也是可以的。

男士的帽子

歐式漫畫中男士的帽子，經常被有目的地畫得過大或者過小。在歐式漫畫中，通過衣服與帽子之間的搭配，可以體現出人物的社會階級。

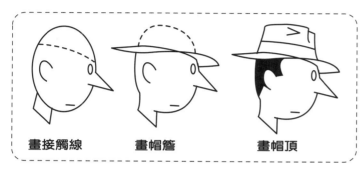 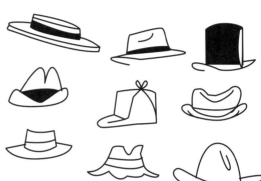

畫接觸線　　**畫帽簷**　　**畫帽頂**

畫帽子時可用鉛筆在頭上畫一條接觸線；然後畫帽簷；最後畫帽頂。如果不這樣，就可能把帽子畫在頭的上端，好像頂在頭上一樣。

歐式帽子：

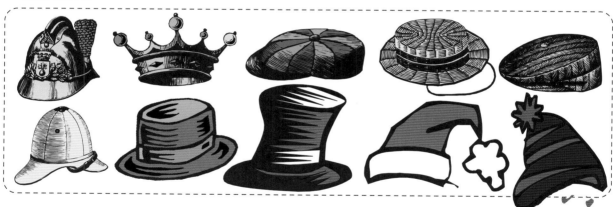

日、韓式帽子：

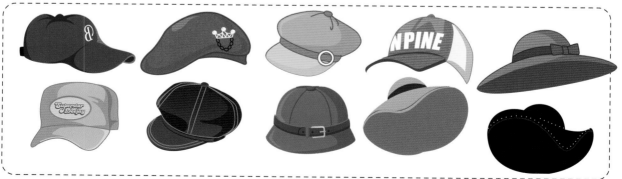

日、韓式帽子均以流行時尚為主。通過顏色或者帽子上的飾品調節整體感。

卡通動漫屋

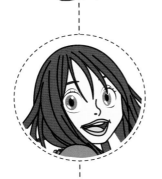

表 情 繪 製 技 法

「一直在尋找的答案原來是自己」。在尋找幸福快樂的路上，太多人尋求於外界，而當你找到內在真實的自己時，笑容就會一直掛在臉上，哪一種表情能勝過這些畫面呢？

基礎表情的認識

對於初學漫畫的人，有許多重點要講。第一個要講的重點是：眼、鼻、嘴在臉上的位置。畫三組符號如：

四個點：　　• • • •

四條短橫：　▬ ▬ ▬ ▬

四個鉤：　　ˇ ˇ ˇ ˇ

現在，將以上三組符號作如下的排列：

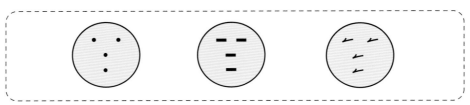

當點、短橫和鉤並列時，它們只是簡單的符號。經過排列的上面三組符號，看起來就有了一點生機。每組符號都有了各自的表情。當我們把這三組符號分別移入三個圓圈內時，我們就成功地畫好了三個漫畫頭像。

如果隨便地用符號一個挨一個畫些頭像。這時，他們看起來便各不相同，並且都有「自己的個性」。

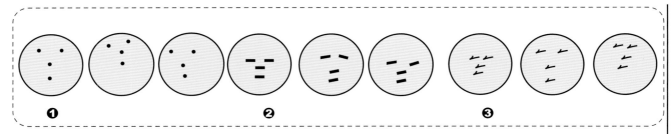

如果用不同大小的點、橫線、對勾，進行面部的組裝，畫出來的表情將呈現另一種相貌。

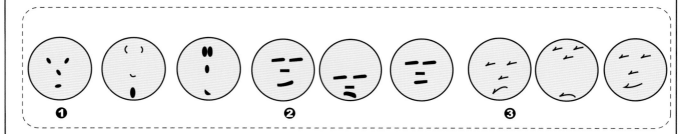

以上是為了強調，根據位置的不同所組裝出來的表情就會有最基本的變化。即使是用最簡單的點、線、對勾，依然可以創造出不同的表情。所有的表情都來自日常生活中，多觀察生活中的人物，或者多看卡通人物，就會發現每種表情的特點。這將對漫畫繪製有很大幫助。

基礎表情的畫法

繪製漫畫人物時，很多人會不知從何下筆。對於歐式表情的繪製可以先從臉型畫起，之後繪製鼻子以及其它五官。無論人物以什麼表情出現，都可以分為四步驟完成表情的繪製。

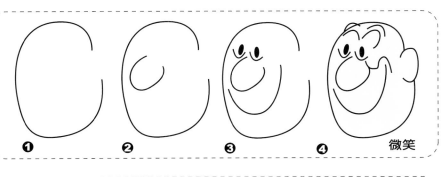

① ② ③ ④ 微笑

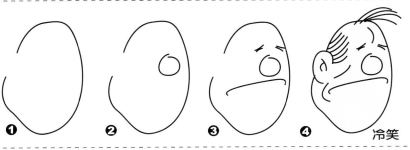

① ② ③ ④ 冷笑

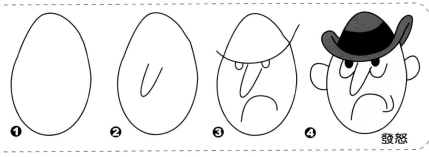

① ② ③ ④ 發怒

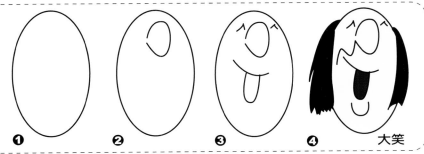

① ② ③ ④ 大笑

繪製表情的基本步驟：

第一步，繪製出臉型。即使臉型繪製的不夠圓滑也沒關係。

第二步，繪製人物的鼻子。鼻子有許多形態，可根據人物的不同結合自己的喜好繪製。

第三步，繪製出表情的大致輪廓。這步中，已經決定所要繪製人物到底會是什麼樣的表情了。

第四步，細化人物形態，完成最終效果。

微笑表情的繪製

微笑是生活中必不可少的一種表情，在繪製微笑這個表情時，形式上也是多種多樣的。

微笑的簡單表現形式：

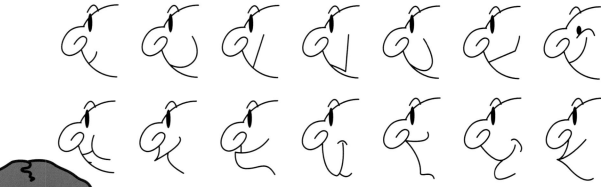

在同樣的臉型上繪製出不同種的微笑線條。

微笑的種類：

1.嘴可以繪製得很寬，並向上彎曲。

2.在兩頰上繪製出兩條括弧形的曲線。

3.在兩頰上繪製出兩條弓形的曲線或肥胖臉頰線條。

4.將嘴部的形狀繪製成「V」形或者梯形。

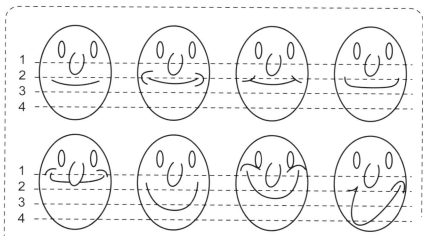

這幅微笑解析圖，說明了兩個問題：第一在漫畫的臉上確定嘴的上下範圍還有嘴部微笑的形狀，第二要注意的是下嘴唇下面沒有陰影，經常運用一條短線代替，甚至省略不畫。

一般在繪製微笑時，嘴部的位置在2到3區域；但也可以移動到1到4的區域，效果更為喜劇幽默。

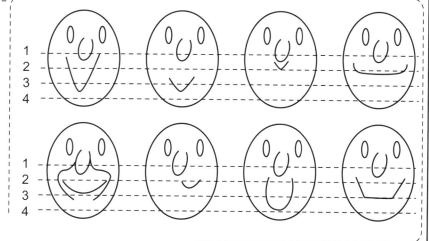

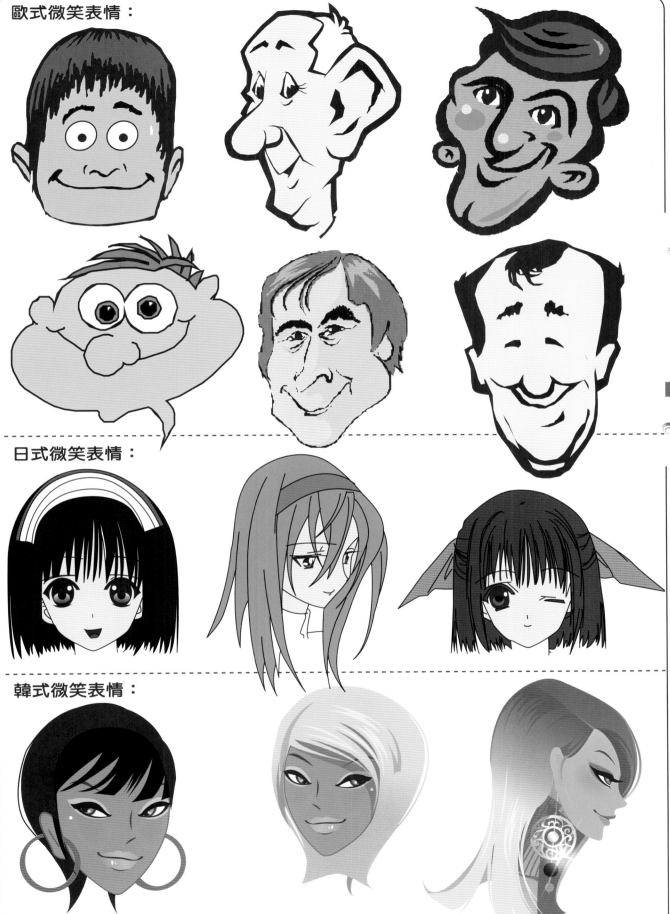

歐式微笑表情：

日式微笑表情：

韓式微笑表情：

大笑表情的繪製

大笑可以從微笑的基礎上發展起來，只需在微笑的口型下，加上「黑洞」，就可成為大笑的口型。

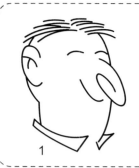 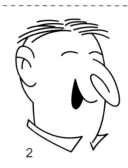 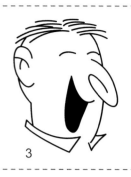

1 2 3

2和3是大笑口型，是與1的微笑口型相互有關聯的。

大笑的口型種類：

在動漫中大笑的繪製方法有很多，最簡單的方式就是只運用單一的線條來表達，以下共總結出九組大笑的表情。雖然繪製簡單，但是卻形象生動。

可以繪製在臉的正面，也可以繪製在後面。

可以繪製成橫向的，也可以繪製成豎向的。

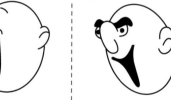

可以繪製成向內彎曲或向外彎曲的形式。

可以繪製在臉部的任意一個位置。

可以繪製成上直、底圓，也可以繪製成上圓、底直。

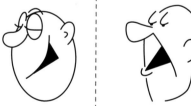

可以繪製成三角形，一種是三角形的邊與臉頰平行，另一種是銳角與臉頰垂直。

可以繪製窄一些，也可以畫得寬一些。

可以繪製成凹形唇，也可以繪製成凸形唇。

可以繪製成口型周圍是直線，也可以繪製成圓曲線。

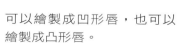

由於是大笑，難免會露出牙齒和舌頭，所以當大笑的口型完全一樣時，牙齒與舌頭的畫法可以有多種變化。

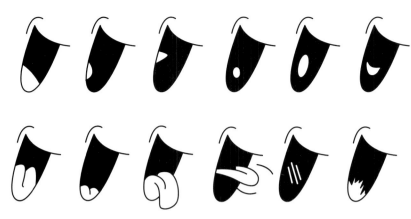

對於舌頭的繪製共總結出12種，如：平伸的、被遮蓋住的、圓形的、半月形的、有褶皺的、舌頭伸向外面的、嘴裡有陰影、舌頭不明顯等。

對於牙齒的表現就更為簡單，只是線條與矩形的不同結合，就可以搭配出這麼多種樣式。

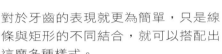

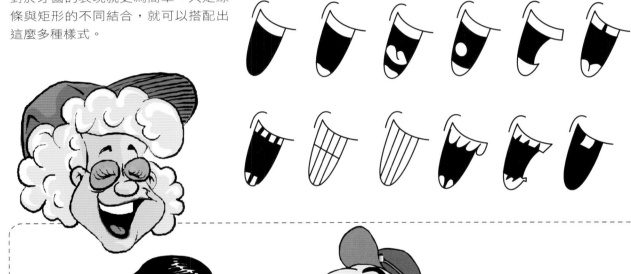

想要繪製出大笑的表情，運用好牙齒與舌頭的配合才是最重要的。

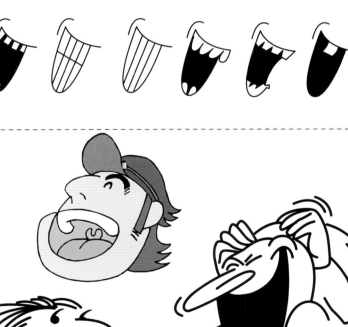

歐式大笑表情：

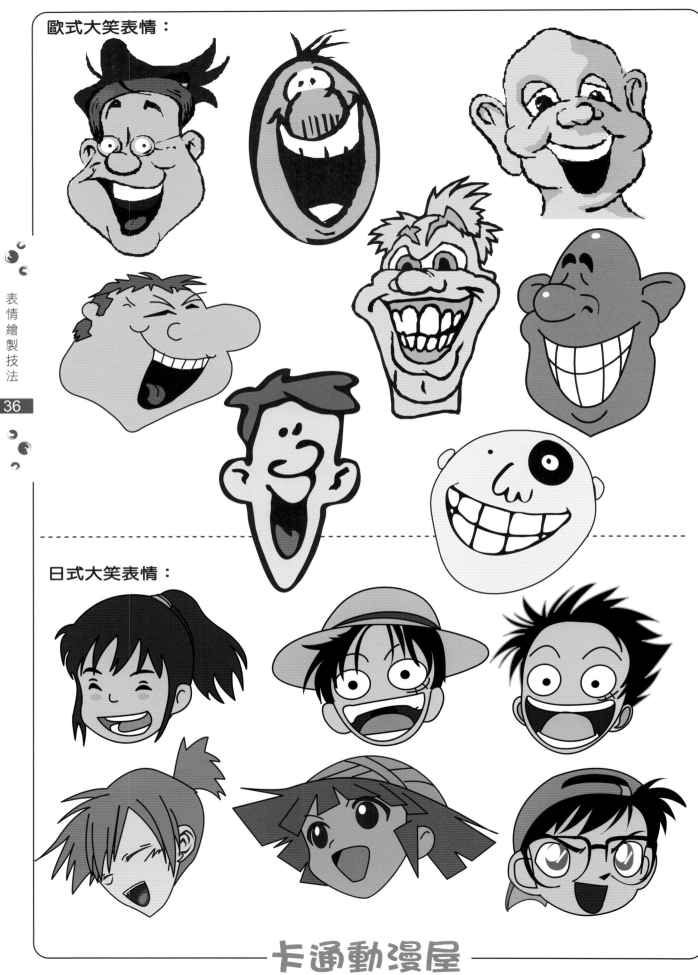

日式大笑表情：

憤怒表情的繪製

眼、鼻、口連續線條　　　眼睛被眉毛蓋住　　　瞪圓眼睛凝視

在漫畫中憤怒的表情常常和眼睛、鼻子、嘴有著密切關聯。為了表示憤怒，有時候眼睛會被眉毛蓋住；有時眼睛會瞪圓凝視對方。

繪製憤怒表情時應注意的特點：

兩道眉毛立起，並向中間靠攏。　　前額有兩道或更多的皺紋。　　無論是張開或者閉合，嘴角都向下。　　鼻子到嘴巴周圍有皺紋。

憤怒表情實現步驟：

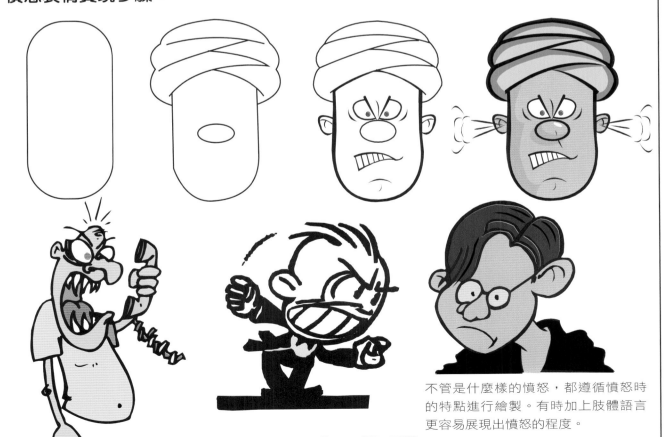

不管是什麼樣的憤怒，都遵循憤怒時的特點進行繪製。有時加上肢體語言更容易展現出憤怒的程度。

卡通動漫屋

歐式憤怒表情：

日式憤怒表情：

悲傷表情的繪製

當你看過很多幽默漫畫時，你會發現，很多有趣的東西是從不幸中得來的。這些不幸的事情成為漫畫笑料中的悲傷，有時候可以使人笑出眼淚來。然而這並不是真正的悲傷，真正的悲傷並不可笑。對於優良的漫畫而言，應該能分辨哪是可以作為笑料的悲傷。

繪製悲傷表情時應注意的特點：

| 兩眼和兩眉向上，一起靠攏。睜著眼或者閉著眼都可以。 | 前額有時候會出現拉緊的皺紋。 | 嘴角向下並向外撇，也可畫成張開嘴的狀態。 | 兩頰的皺紋向嘴的周圍延伸。 |

憤怒表情實現步驟：

 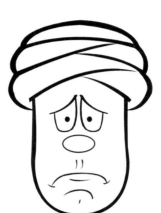 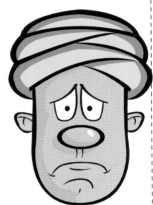

真正的悲傷

通過圖例可以瞭解到，真正的悲傷是不需要過多細節的，也不需要眼淚的效果，只需要遵循繪製悲傷表情時應注意的幾個特點就可以了。

卡通動漫屋

歐式悲傷表情：

日式悲傷表情：

喊叫表情的繪製

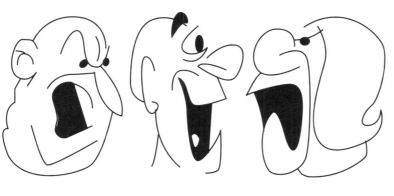

繪製喊叫的表情時,牙齒和舌頭以及嘴周圍的褶皺可畫可不畫。喊叫時沒有特殊的口型,通常都是嘴巴大張。

繪製喊叫表情時應注意的特點:

張得很大的口型。

從鼻子到嘴兩邊的褶皺線。

眼睛經常瞪圓或者瞇成縫。

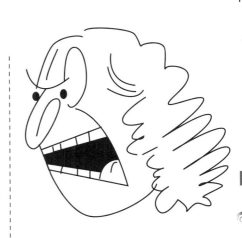

憤怒表情實現步驟:

不管是什麼樣的憤怒,都遵循憤怒時的特點進行繪製。有時候加上身體的動作更容易展現出憤怒的程度。

歐式喊叫表情：

日式喊叫表情：

卡通動漫屋

思考表情的繪製

漫畫中表現思考、沉思這種表情不是很明顯，有時卻是一種很強烈的感情。沉思和煩惱有點兒關係，也和驚恐多少有點兒關係，區別就在於思考的時候多數情況下會皺眉頭。在前額中間的兩眉梢上部位，畫一道細的褶皺，可以表現出煩惱的感情來。可以借助身體姿勢、周圍場景來承托人物，對表現沉思會有一定幫助。

繪製思考表情時應注意的特點：

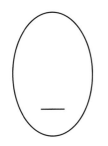

嘴巴的形狀不會張得太大，閉合的嘴巴或者微張。

雙眉緊鎖，繪製出愁眉不展的樣子。

眼睛可睜開也有瞇成一條縫的。

思考的表情有個很特定的表情符號，就是問號。在歐洲漫畫中，一些誇張的表情，會借助表情符號來加強其所要表達的意思。還有如下圖中的泡泡圈，也是可以代表思考的一種表情符號。其表達意思是彷彿有什麼念頭在腦海中閃過。

疑惑表情實現步驟：

思考泡泡

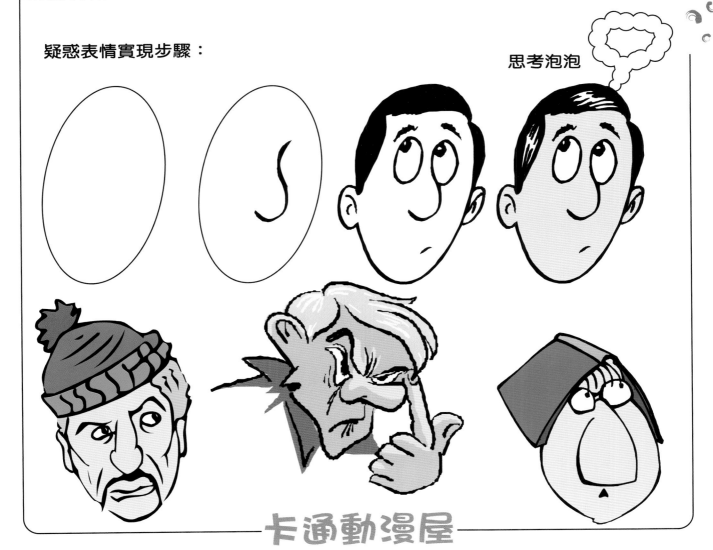

歐式思考表情：

日式思考表情：

驚訝表情的繪製

如何將眼睛繪製得更富於表情，一直是繪製表情時，需要注意的重點。大致地可以分為幾種，有圓形、短橫、黑色橢圓和添加高光。

驚訝時眼睛的表現：

眼睛圓睜，像珠子；或把眼睛拉長。

眉毛上揚，前額有皺紋。

嘴巴要張開的樣子，可以露出舌頭。

驚訝的種類：

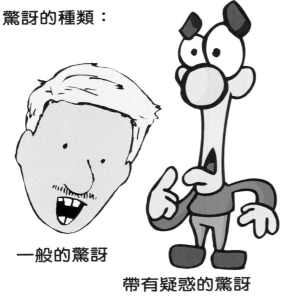

一般的驚訝

帶有疑惑的驚訝

愉快的驚訝

大吃一驚的驚訝

驚訝的表情可以有很多的含義，並不侷限於這幾種，在繪製時可以盡情發揮自己的想像力，拼湊出更多的驚訝表情。

歐式驚訝表情：

日式驚訝表情：

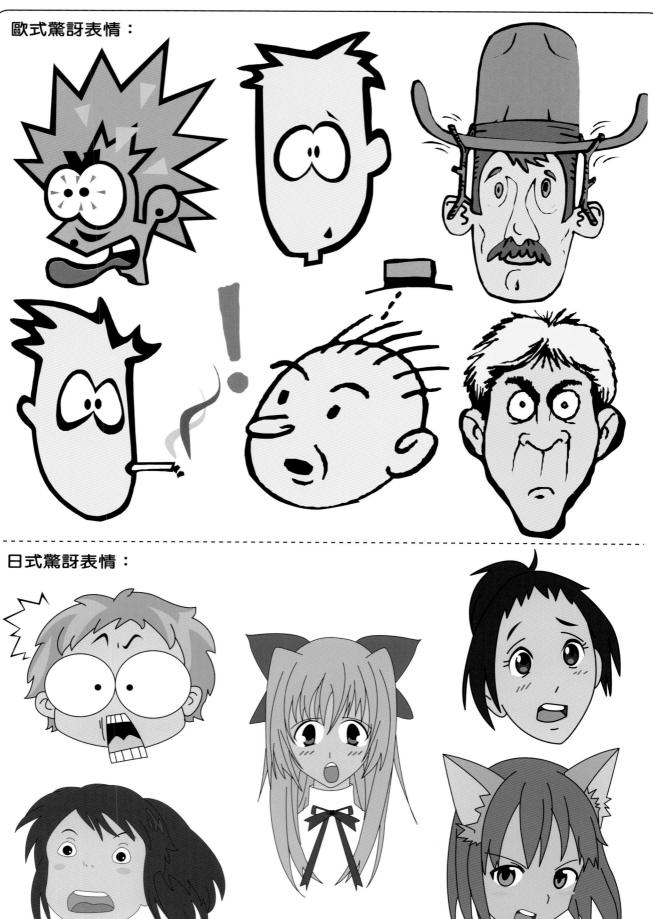

恐懼表情的繪製

恐懼主要由眼睛表現，恐懼的表情類似驚訝，但是比驚訝的情緒更強烈。

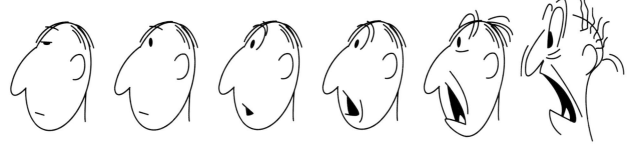

由沉靜至極度驚恐時，面部的表情變化。變化的重點主要在眼睛的拉長和嘴部的變化。

眼睛睜大，表現恐懼。

在眉頭畫出皺紋，甚至更多。

嘴部形狀類似橢圓，嘴角向下。

人類的恐懼在肢體上會出現很多動作來強調，繪製驚恐的表情時，就可以運用一些輔助的東西來強化。

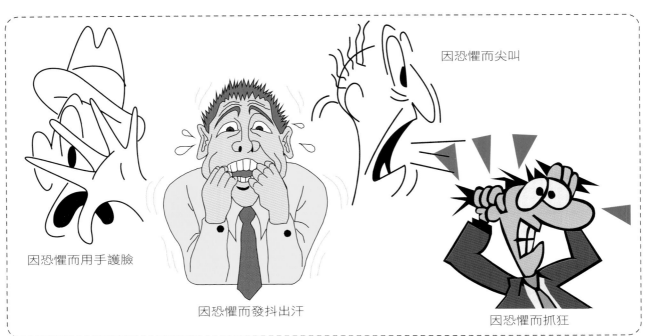

因恐懼而用手護臉

因恐懼而發抖出汗

因恐懼而尖叫

因恐懼而抓狂

卡通動漫屋

歐式恐懼表情：

SOS

日式恐懼表情：

卡通動漫屋

| 輕視 | 厭惡 | 灰心 | 頭暈目眩 | 不相信 | 垂頭喪氣 | 渴望 | 筋疲力盡 | 精神旺盛 |

 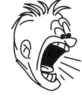 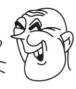 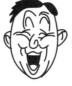

| 畏懼 | 恐怖 | 狂怒 | 眼花撩亂 | 高興 | 善良 | 憎恨 | 自高自大 | 傾聽 |

 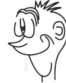

| 無望 | 羞辱 | 飢餓、慾望 | 歇斯底里 | 冷冰冰的 | 白癡 | 不耐煩 | 無禮 | 不在乎 |

 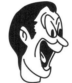

| 虛假 | 傲慢 | 受到凌辱 | 欺侮 | 妒忌 | 歡樂 | 和氣 | 親吻 | 大笑 |

| 斜視 | 想念情人 | 發瘋 | 沉思 | 憂鬱 | 懷疑 | 謙虛 | 癡呆患者 | 受辱 |

| 神經質 | 固執 | 痛苦 | 熱烈 | 困惑 | 估量 | 古怪 | 可疑 | 勃然大怒 |

 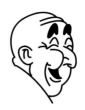

嚴厲審問　　沮喪　　失望　　盛氣凌人　　孤僻冷淡　　驚愕　　抿嘴笑

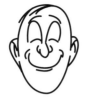 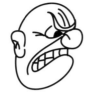

感到有趣　　憤怒　　期望　　焦急、憂慮　　冷漠　　驚訝　　自高自大

 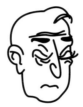 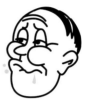

畏懼　　邪惡　　叫罵　　懷恨　　眨眼、閉目　　哭訴　　自信

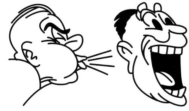

吹氣、發怒　　狂暴　　勇敢　　厚顏無恥　　蠻橫　　窒息、噎住　　失敗

 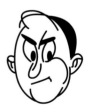

驚恐　　輕蔑　　忸怩　　瘋狂　　哭叫　　驚奇　　憤世嫉俗

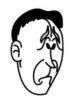 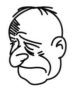 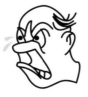

憂戚沮喪　　絕望　　走投無路　　凶暴　　非難　　失去信心　　挑釁

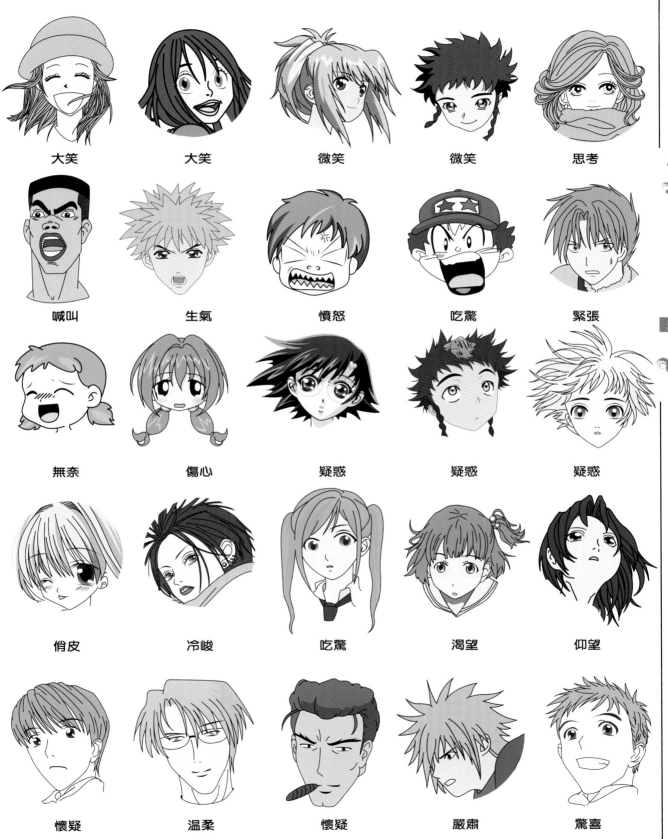

大笑 大笑 微笑 微笑 思考

喊叫 生氣 憤怒 吃驚 緊張

無奈 傷心 疑惑 疑惑 疑惑

俏皮 冷峻 吃驚 渴望 仰望

懷疑 溫柔 懷疑 嚴肅 驚喜

韓式表情綜合彙總

表情繪製技法

 頑皮

 淘氣

 嫵媚

 微笑

 端莊

 高興

 高興

 傾聽

 歡樂

 善良

 大笑

 懷疑

 期望

 精神旺盛

 冷酷

 和氣

 藐視

 冷峻

 堅定

 專注

 自信

 傲慢

 冷笑

 壞笑

 開心

 筋疲力盡

 疑惑

 傷感

 輕視

 厭惡

 吃驚

 熱烈

 凝視

 憂鬱

 輕佻

 思考

卡通動漫屋

獅子的表情

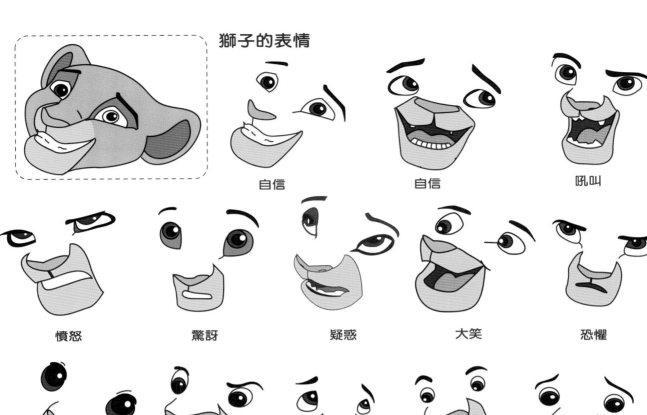

自信　　自信　　吼叫

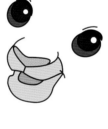

憤怒

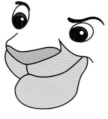
驚訝

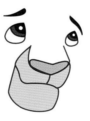
疑惑

大笑

恐懼

稚嫩　　堅定　　撒嬌　　平靜　　委屈

土狼的表情

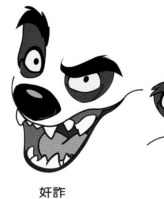
妊詐

發愁

慾望

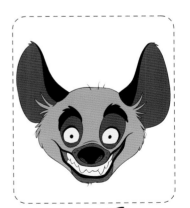

瘋狂

開心

陰險

暴怒

卡通動漫屋

鵝的表情

欣喜

委屈

迷茫

疑惑

生氣

嫵媚

陶醉

傷心

害羞

鬱悶

沈思

驚訝

幻想

野豬的表情

傻笑

無奈

得意

開心

鬱悶

驚訝

恐懼

害羞

委屈

大嘴魚的表情

無奈

疑惑

狡詐

無辜

奸笑

生氣

得意

奸笑

懷疑

驚喜

認真

野豬的表情

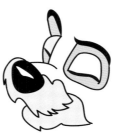

陶醉

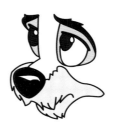

委屈

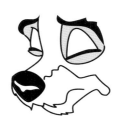

傷心

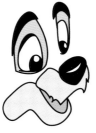

開心

沈思

疑惑

生氣

痛苦

擔心

嫵媚

卡通動漫屋

表情在實物卡通畫中的應用

認識了這麼多表情，也瞭解了很多關於表情的繪製方法，現在就來實踐一下。下列一組微笑的表情，運用不同的物品上，將會得到不同的效果。

微笑的表情：

 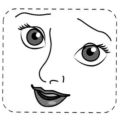

各式實物：

 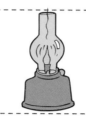

表情應用：

大笑的表情：

各式實物：

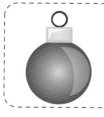 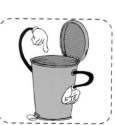

表情應用：

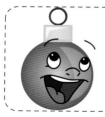 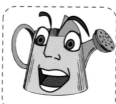

我們可以用簡單的圓形、方形、星形等形狀的物體，代替比較複雜的實物用品。無論何種物體加上表情，都會變得非常可愛。

吃驚的表情：

各式實物：

 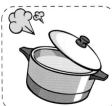 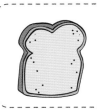

表情應用：

 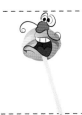

生氣的表情：

各式實物：

 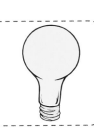 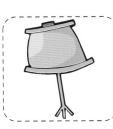

表情應用：

 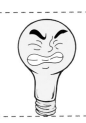 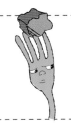

表情的應用十分靈活，根據實物的不同，可以對表情稍作調節。也可以根據表情來改變物體的輪廓。不管怎樣改變，「適合」是最重要的。

委屈的表情：

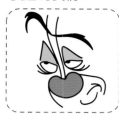

各式實物：

 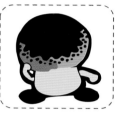

表情應用：

俏皮、開心的表情：

 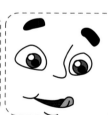 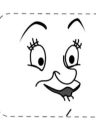 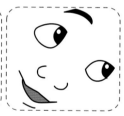

各式實物：

表情應用：

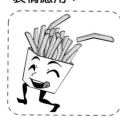 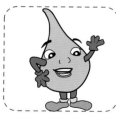 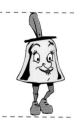

不光是人物的表情可以自由應用。在漫畫中，動物的表情往往比人物還要豐富。最後一組的前四個就是動物鹿的表情。利用它們的表情，可以讓物品更加生動。

憤怒、抓狂的表情：

 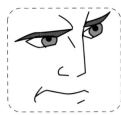 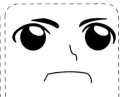

各式實物：

表情應用：

心花怒放的表情：

各式實物：

表情應用：

 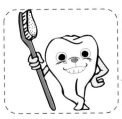

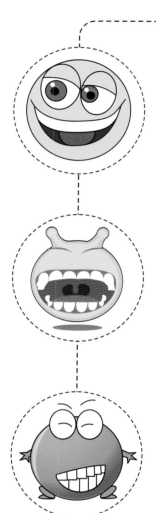

表情符號技法

只要最簡單的表情符號，就能表達心意。每天全世界的人都用聊天工具中的表情符號傳遞著各自的情緒，誰能說這不是宇宙情感的流露呢？我們生活在豐富的情感世界中，而我們最喜歡的方式就是傳遞愛和笑容！

表情名：圓圓臉系列表情
製作人：圓圓 [中國]
人物：圓圓
人物介紹：圓圓臉系列表情是模仿最原始的QQ表情製作而成。它們沒有身體，不擅長肢體語言，完全是靠面部的表情來傳達生活中的喜怒哀樂。通過明艷的黃色，給人們清爽的感覺。同時也給喜愛它們的人留下深刻印象。

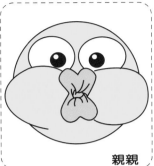

親親

尷尬

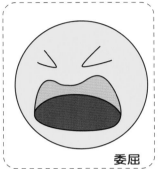

委屈

白眼

害羞

天眞

可愛

無言

奇怪

流淚

咬牙

發呆

打瞌睡

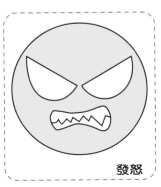

發怒

表情分析

圓圓臉的基本圖形就是圓形，繪製起來很簡單。需要注意的是，在繪製表情的時候，個別表情比較誇張，臉型跟著一起變化可以更凸顯趣味性。

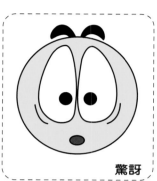

驚訝

發呆

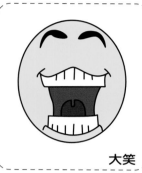

大笑

皺眉頭

睏

奸詐

鬼臉

難受

疑問

靦腆

高傲

興奮

楞

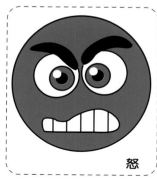

怒

表情分析

這裡也是由圓來轉換出來的表情，它們表情各異，要想把它們表現得非常好，就要掌握人物表情的姿態，多畫一些人物的表情來貼到圓內，一定要找好角度，那樣你也會描繪出很多可愛的表情了。

表情名：小Q表情
製作人：小Q [中國]
人物：小Q
人物介紹：小Q內心是個非常善良的孩子，常常會露出一些可愛的表情，給人們帶來了許多歡樂。它的表情變化無窮，千奇百怪的，偶爾會顯露出一些非常搞笑的表情來。現在就讓小Q來實現我們不能做到的表情吧。

可憐

哀

飢餓

尷尬

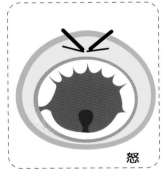

怒

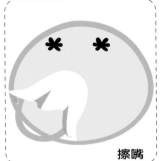

擦嘴

打招呼

傻笑

奇怪

撇嘴

流鼻血

打瞌睡

流口水

歡喜

表情分析

這一組是以橢圓為基準繪製的表情。對眼睛的表現十分突出，有點狀的，也呈月牙形的，還有瞪得圓圓的，各異的表情十分幽默。

表情名：蝸牛仔仔
製作人：蝸牛仔仔 [中國]
人物：蝸牛仔仔
人物介紹：蝸牛仔仔希望找到「全世界最漂亮、最可愛又最豪華的小房子」為此而踏上奇幻旅程。「我要做一隻有理想、有文化、有道德、還要有豪宅的蝸牛！」是仔仔逢人便說的話。這恰恰也是我們每一個人的內心嚮往。小房子代表的不僅僅是一隻蝸牛的殼，更多的是夢想，「我知道一點也不容易，但無論有多麼的不容易，我都要找到！」

跳舞

色

鬱悶

可憐

低落

憤怒

美女

乾杯

衰

表情分析

有時表情符號的表達，不光是表情的變形，有時還需要一些輔助的圖案來搭配，這樣的表情看起來會更生動形象。

邪惡

老實點

暈

斬

唱歌

大笑

愛

流鼻血

得意

挨打

疑問

吐

哭

藐視

懷疑

高興

怒

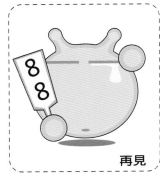
再見

發呆

表情分析

由圓形轉變過來的蝸牛表情，並沒有太大的變化，只是在圓形的基礎上加上了蝸牛的兩隻犄角，就完成了一個新的表情符號。只要將一個動物最有代表性的特徵添加到圓形上，都可以是一個新的形象。

表情名：洋蔥頭
製作人：Ethan [中華民國]
人物：洋蔥頭
人物介紹：個性直、腦筋常常放空。喜歡無拘無束的生活，遇到事情總是以船到橋頭自然直的方式去面對。在冒險世界中仍是需要多多磨練的一名見習劍士，與精明能幹的蔥妹爲一組搭檔。

大罵

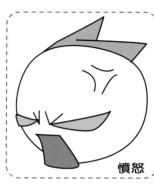

憤怒

急

大笑

驚慌

驚訝

抓狂

抓狂

愛

表情分析

在圓形的基礎上加以衍變繪製出洋蔥頭的形態。用簡單的線條勾勒出洋蔥頭頭髮，使其不再單調。隨著洋蔥頭的不同表情變化，頭髮也會隨之變動，形成洋蔥頭獨有的特色。

愛

害羞

害羞

得意

疑問

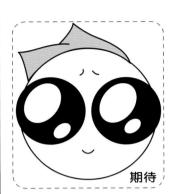

期待

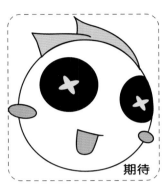

期待

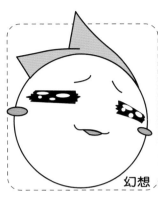

幻想

蒙

笑裡刀

美滋滋

無言

汗

衰

表情分析：

洋蔥頭的表情可愛、多變。除了頭部的變化，
還可以加入很多表情符號，加強表情的效果。
通過身體上的變化，也可以加強表情所要表達
的意思。

重創

寒

失落

哭

感動

表情名：小白豬
製作人：小白豬 [中國]
人物：小白豬
人物介紹：小白豬個性樂觀，是個十足的樂天派。每天悠閒地生活著，同時也為身邊的朋友帶去歡樂。小白豬在大家的寵愛下漸漸成長，但是內心十分單純。經常作出十分可愛、稚嫩的表情，惹得大家哄堂大笑。

睏

天真

開心

著急

無視

鬱悶

微笑

疑問

睡覺

怒

陰險

經驗

發呆

斜視

表情分析：

這裡的小豬非常可愛，要把它畫可愛是非常簡單的，我們應該一眼就能看出它的輪廓是個圓形，之後用少許的線條來表現出細節，再用圓圈把大大的眼睛繪製出來，就會把小豬繪製得非常漂亮了。

卡通動漫屋

表情名：豬豬貓
製作人：豬豬、貓 [中國]
人物：豬豬、貓
人物介紹：豬豬和貓性格都很乖巧，經常以自娛自樂的方法，帶動周圍環境。有時候也是呆呆的讓人覺得好笑。雖然不是很聰明，但是它們很走運。即使天大的壞事被他們遇上都會化險為夷。

糗大了

微笑

呆

傷心

壞笑

嚇到

表情分析

　　這是兩組表情，上面一組是豬豬的形象，下面一組是貓的形象。在繪製時，可以發現都是由各種圓形組合而成的。這兩組表情雖然不是很複雜，但還是很準確地抓住了這兩個動物的特點。豬豬的大鼻子、粉嫩的耳朵，貓兩邊的鬍子、可愛的小鼻頭，都是它們的特點。

呆

微笑

汗

暈

愛

怒

表情名：迷糊豬
製作人：迷糊豬 [中國]
人物：迷糊
人物介紹：豬這種動物，往往給人留下蠢笨的形象。但是可愛的迷糊豬可不像它的名字一樣，精靈古怪的迷糊豬往往給人意想不到的驚喜。糊塗豬最大的樂趣就是，常常把它的無知，當作它幽默的資本，以這種手法帶給周圍人快樂。

可愛

天真

大笑

饞

汗

發呆

大笑

饞

表情分析：

這是一個豬的表情形象，最明顯的就是它的鼻子與耳朵，形象非常突出。但是仔細分析，還是可以看出這個表情是以圓形為基準加以演變的。再在表情上添加一些其它實物來更形象地說明表情的意思。

大笑

饞

慘

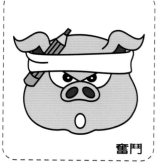

奮鬥

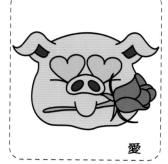

愛

滄桑

卡通動漫屋

表情名：潘達達
製作人：柳柳 [中國]
人物：潘達達
人物介紹：潘達達原名「賤包子」，是根據作者家中的肥貓「包子」而來。它是只有著自己小性格的胖貓，常被作者罵成不守貓道，於是根據它的事蹟，誕生了這只外形肥胖，有著貌似包子般大腦袋的可愛熊貓，它另類、惡劣、調皮的個性，永遠賤賤的表情一如它的名字。

奸笑

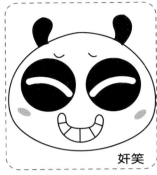

奸笑

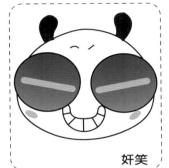

奸笑

酷

高興

高興

高興

呆

期待

表情分析：

對於笑的表情有很多種，奸詐的笑、大笑、微笑。除了在眼睛上的變形以外，嘴也是需要關注的。奸詐的笑嘴多爲半弧形，嘴角圓圓的，中間打出豎線代表牙齒。開心的笑嘴張的大大的，可以用紅色填充，代表口腔。

感動

失落

奸詐

幻想

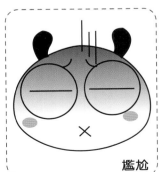

尷尬

卡通動漫屋

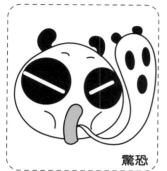

驚恐

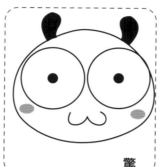

驚

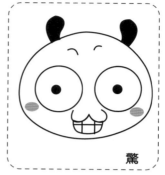

驚

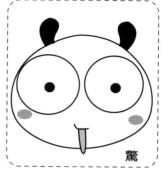

驚

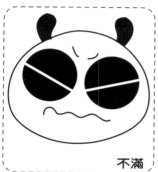

不滿

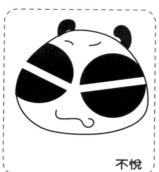

不悅

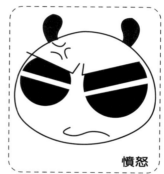

憤怒

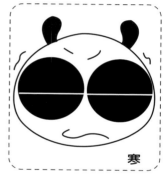

寒

囧

表情分析：

以圓形爲基礎圖形繪製而成的潘達達，雖然外貌簡明，但充滿幽默色彩，可以充分代表熊貓的黑眼圈，已經成爲潘達達最大的特點了。不管是睜大雙眼，還是瞇成一條線，對眼睛的繪製都是由圓形開始。部分表情眼睛上會稍作變化，以突出整體效果。

暈

得意

得意

悠閒

無言

表情名：綠豆蛙
製作人：施功晨 [中國]
人物：綠豆蛙
人物介紹：綠豆蛙有著對它來說非常遠大的志向，就是結交天下的朋友，尋找自己的幸福。但是前途漫漫，展現在它眼前的並不是完美的世界，而是現實的生活。綠豆蛙的心語：「成功就是不斷把舌頭吐出去，不管沾回來的是什麼，我們都成功地鍛煉了自己的舌頭」

生病

生病

重創

重創

汗

尷尬

呆

暈

奸笑

表情分析

在綠豆蛙表情中，對眼睛的描繪尤為突出。雖然很簡單，但是可以很容易地傳達出整個表情的意思。通過「＞」、「＜」就能表現出是閉眼的狀態；通過螺旋的圈，就可以傳達出「暈」的效果。記住這些簡單的小表情符號，對以後自己繪製表情會有很大幫助。

奸笑

陶醉

委屈

驚嚇

無奈

反對

閉嘴

生氣

期望

大笑

大叫

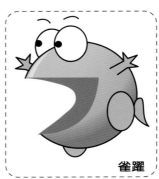

雀躍

笑

歡迎

表情分析：

綠豆蛙的繪製很簡單，圓形的身體加上短小的四肢，就做成了整體的綠豆蛙。四肢會隨著表情的不同而發生變化。頭部也不是純圓形，用橢圓形更恰當。

歡迎

驚訝

壞笑

高興

悠閒

表情名：秀逗熊
製作人：秀逗熊 [中國]
人物：秀逗熊
人物介紹：可愛、憨厚、調皮的性格時常做出令人捧腹大笑的怪異表情。秀逗熊希望可以通過它的力量，守護住身邊的那份平靜生活。它也一直爲此努力生活著，通過它自身的態度，感染周圍一批又一批喜愛它的人群。

色

吃驚

吃驚

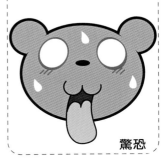
驚恐

睏

暈

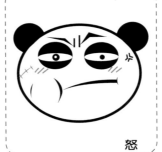
怒

得意

期望

表情分析：

這是以熊貓爲卡通形象的表情，雖然結構簡單，但是熊貓的黑眼圈、黑耳朵都有表現出來，所以讓人一看，就可以很形象的看出是熊貓的樣子。它的基本形狀以圓形爲主。

飽了

汗

哭

害怕

衰

表情名：炮炮兵
製作公司：炮兵團隊
人物：炮炮
人物介紹：：「炮炮兵」是一個家族系列，如今推出的一個鋼盔小胖兵名字叫「炮炮」。這個家族的共同特徵是：鋼盔遮掩了眼睛，完全通過面部表情和肢體語言來表現人物的性格。這些小兵個性鮮明，他們代表著現實中的芸芸眾生。

天真

發愁

聽音樂

流眼淚

狂笑

滾

喜悅

快哭了

狂暈

吸菸

樂

發火

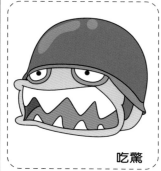

吃驚

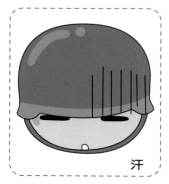

汗

表情分析

炮炮兵的表情非常豐富，在繪製的時候要把鋼盔的線條畫的圓滑，把高光點表現出來，給人一種真實的感覺。表情不用畫得太複雜，線條越少越好，但是也要表現得可愛、有趣。

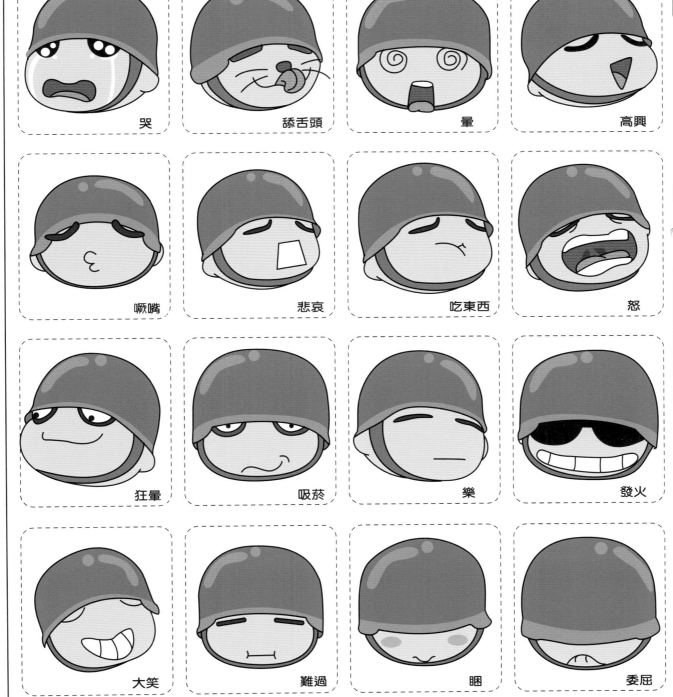

哭	舔舌頭	暈	高興
嘟嘴	悲哀	吃東西	怒
狂暈	吸菸	樂	發火
大笑	難過	睏	委屈

表情名：天使惡魔
製作人：天使惡魔 [中國]
人物：天使、惡魔
人物介紹：喜歡臭美的天使，和笨笨的惡魔，組成了天使惡魔團隊。這兩個人十足是對冤家，每天都在與對方作對。不過他們作對的方式十分搞笑，帶給他人許多快樂。

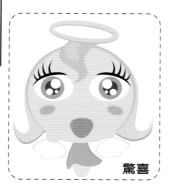
驚喜

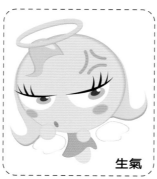
生氣

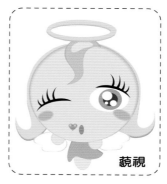
藐視

害羞

高興

睡

疑問

期待

暈

表情分析

在圓形的基礎上，添加了一些輔助性的圖案，如：天使的光環與翅膀、惡魔的犄角與蝙蝠翅膀、尖牙等。由於天使代表純潔，所以在繪製眼睛時，眼睛的形狀是又大又圓，而惡魔的眼睛卻是尖尖的三角形，讓表情看起來更邪惡。

邪惡

生氣

奸笑

饞

大笑

表情名：PP系列
製作人：PP [中國]
人物：pp
人物介紹：PP系列表情是作者按照自己的形象製作的一套表情。PP誇張的形象反映出張揚的個性，他的開朗、活潑可以感染周圍的人。即使你有再大的悲哀與不悅，來到PP身邊，也會被他的搞怪表情所感染。

大笑

得意

慾望

害羞

感動

呆滯

藐視

汗

受傷

表情分析

PP系列表情十分豐富，因爲是以人物作爲基準，所以會比動物、物品的表情更貼近生活。PP的辮子很有特點，會隨著不同的表情一起變化。

重創

驚訝

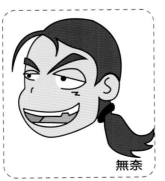

無奈

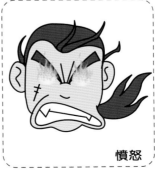

憤怒

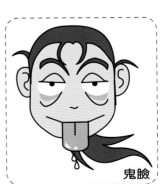

鬼臉

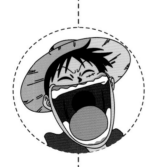

經典動漫表情法技

經典動畫片中的人物形象經歷過歲月的洗禮依然歷久彌新，不僅僅是因為故事情節的引人入勝，更重要的是這些人物本身具有偉大的人格力量，充滿愛的心靈！

片名：阿拉丁
製作公司：華特·迪士尼影片公司 [美國]
人物：阿拉丁
人物介紹：少年阿拉丁是一個勇敢、有愛心的人，逗趣的神燈精靈把阿拉丁變成風度翩翩的王子，要贏得茉莉公主的芳心，但是阿拉丁還是誠實地說出自己是假王子，勇敢面對現實。阿拉丁還很熱愛冒險。

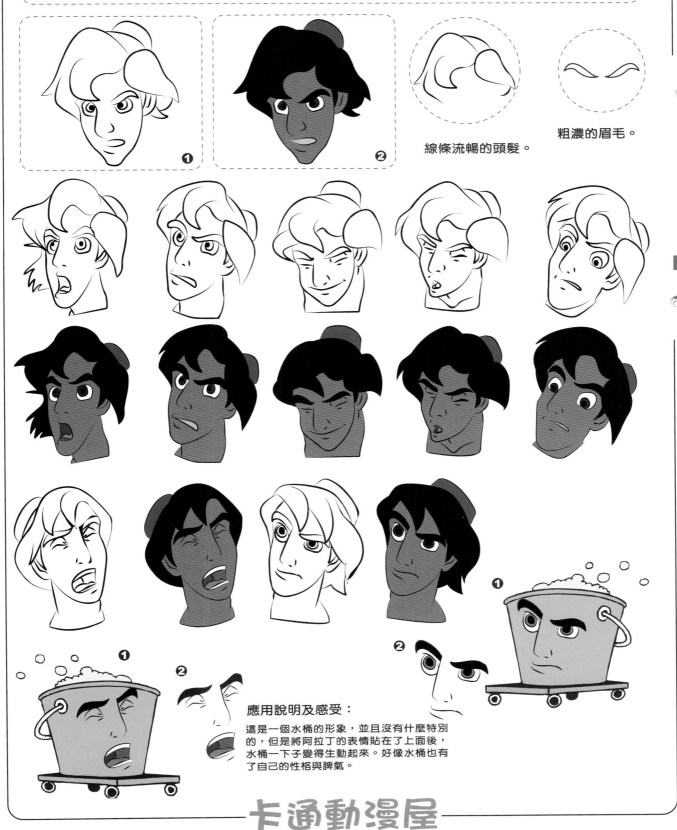

線條流暢的頭髮。

粗濃的眉毛。

應用說明及感受：

這是一個水桶的形象，並且沒有什麼特別的，但是將阿拉丁的表情貼在了上面後，水桶一下子變得生動起來。好像水桶也有了自己的性格與脾氣。

卡通動漫屋

片名：阿拉丁
製作公司：華特‧迪士尼影片公司 [美國]
人物：茉莉公主
人物介紹：茉莉公主是蘇丹王的女兒，是聰明、有主見、勇敢的美麗公主。她的好朋友是寵物老虎樂雅和猴子阿布。茉莉公主的格言就是：我不是一隻待宰的羔羊，最喜歡的事是冒險。

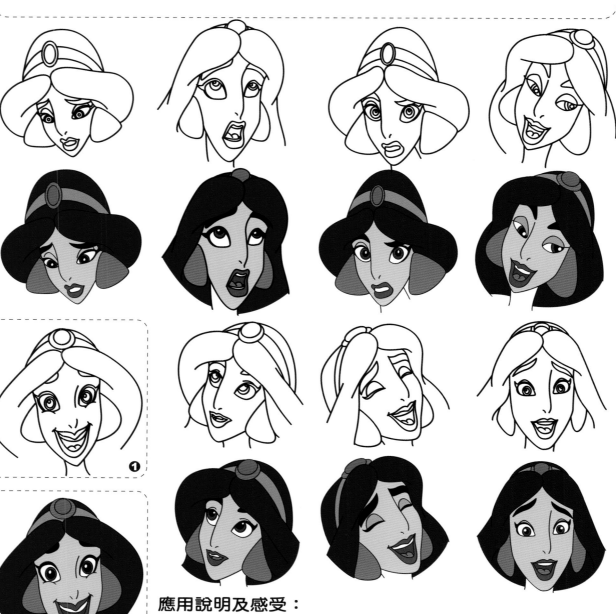

應用說明及感受：

將茉莉公主的表情添加在了雲朵的身上，看起來還真是可愛。茉莉公主坦率的性格就像天上的雲朵，開心時晴空萬里、傷心生氣時就烏雲密佈。

片名：阿拉丁
製作公司：華特・迪士尼影片公司 [美國]
人物：神燈精靈
人物介紹：一盞被阿拉丁撿到的神燈，在阿拉丁清潔燈體的時候，釋放出來的燈神。善良的燈神為了報答阿拉丁，同意幫助阿拉丁實現願望。在阿拉丁與茉莉公主的探險中，起到了很大的作用，幫助他們戰勝困難。

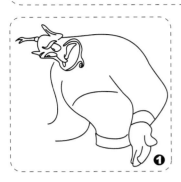

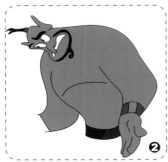

鬍子屬於「八」字胡與「丁」字胡。

濃濃的眉毛。

燈神特有的尖耳朵。

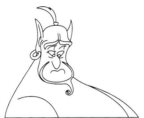

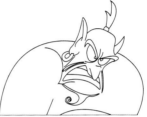

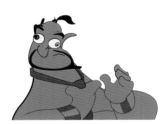

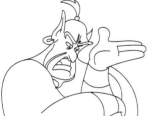

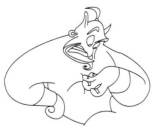

在繪製燈泡時，可以將神燈的那一小綹頭髮繪製出來，效果會更為生動有趣。

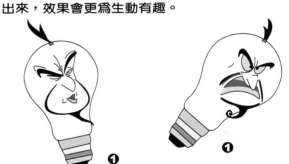

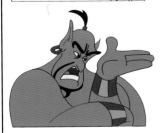

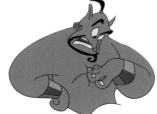

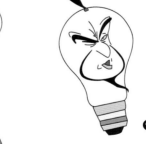

應用說明及感受：
既然是神燈，那麼我們就將神燈的表情添加到燈泡上，效果一定會很不錯，在繪製時要注意眼睛與眉毛的配合。

片名：阿拉丁
製作公司：華特·迪士尼影片公司 [美國]
人物：蘇丹王
人物介紹：蘇丹王是茉莉公主的父親，他和藹、親切，非常關心茉莉公主，蘇丹王有時幽默糊塗，有時也很嚴肅。由於對女兒的溺愛，總是限制茉莉公主的行動，但是經過茉莉的努力，蘇丹王也對茉莉刮目相看，並且支持茉莉出去探險，是一個非常好的父親。

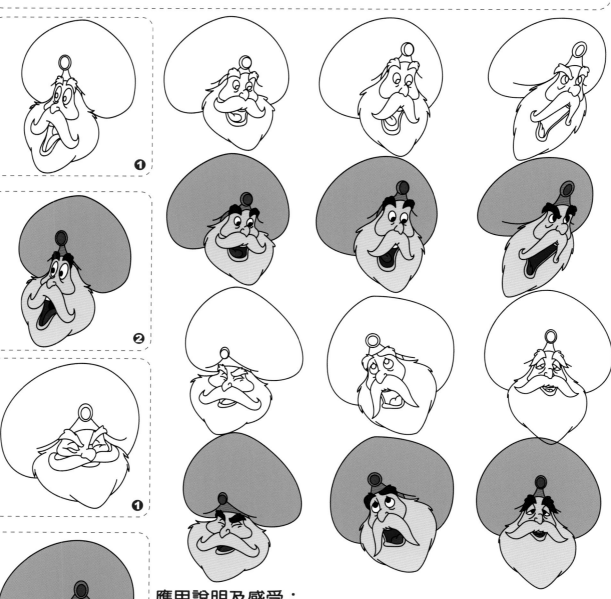

應用說明及感受：

蘇丹王的樣子還真是憨態可掬，將他的表情放到了放大鏡上，好像放大鏡也有了生命，讓這個放大鏡看起來是那麼的和藹、憨態。

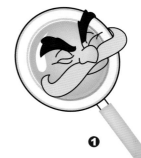

卡通動漫屋

片名：阿拉丁
製作公司：華特‧迪士尼影片公司 [美國]
人物：撒哈拉
人物介紹：撒哈拉是一匹桀敖不馴的馬，只有茉莉公主的母親才可以駕馭牠，牠不喜歡牠人接近，由於撒哈拉的一次出走，茉莉將牠制服後，牠與茉莉的關係也變得融洽，成爲茉莉公主的好朋友。

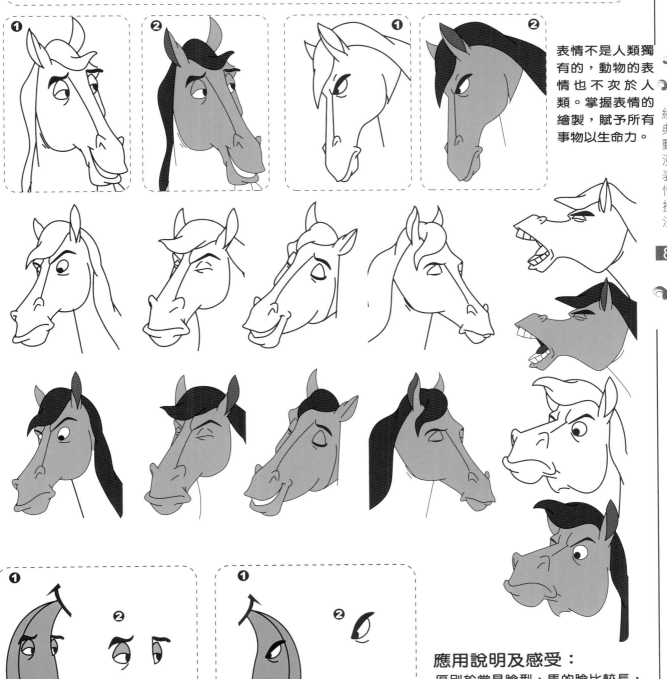

表情不是人類獨有的，動物的表情也不次於人類。掌握表情的繪製，賦予所有事物以生命力。

應用說明及感受：
區別於常見臉型，馬的臉比較長，鼻口與眼眉之間的距離拉得比較遠。搭配表情時可適當調整。挑選物品時也要盡量找比較長的物品，使馬的表情不必有太大修改。

卡通動漫屋

片名：阿拉丁
製作公司：華特‧迪士尼影片公司 [美國]
人物：阿布
人物介紹： 小猴子阿布生性調皮，點子很多。臨危時雖有點畏縮，但最後也能與阿拉丁一起面對困難。

 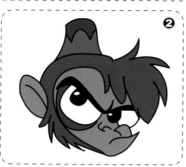

阿布是個鬼點子很多的小猴，任何一個表情都能夠表達出牠心裡的感受與想法。

應用說明及感受：

手提袋是我們生活中常見的生活用品，如果加上阿布的表情，一定會非常生動。生氣時阿布的臉頰會鼓起來，所以將表情運用在手提袋上時，手提袋的邊緣也要隨之變化。

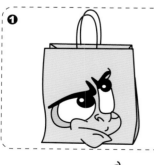 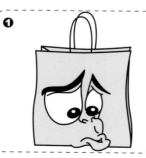 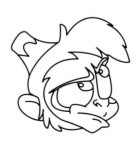 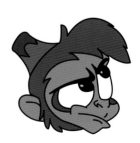

片名：睡美人
製作公司：華特·迪士尼影片公司 [美國]
人物：愛洛
人物介紹：16歲的愛洛公主，散發出宛如陽光般耀眼的光芒。作爲史蒂芬國王和王后的女兒，她得到了眾多仙子的庇護，同時也受到黑巫師的詛咒。愛洛公主聰明、浪漫，喜歡結交朋友。她堅持自己的夢想，相信總有一天會夢想成眞。

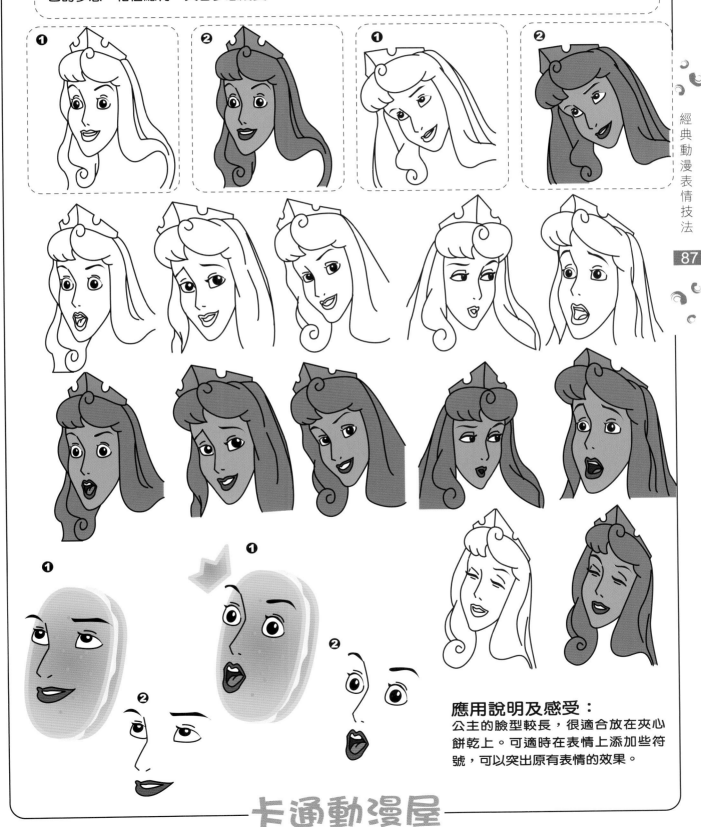

應用說明及感受：
公主的臉型較長，很適合放在夾心餅乾上。可適時在表情上添加些符號，可以突出原有表情的效果。

片名：睡美人
製作公司：華特‧迪士尼影片公司 [美國]
人物：國王
人物介紹：他是個笑容可掬的國王，平時總是馬馬虎虎的，老是忘記這個，忘記那個。每到危急時刻都需要仙女們的幫助才行，國王很注意自己的形象是否完美，很喜歡問別人自己現在的樣子看起來是否不錯。

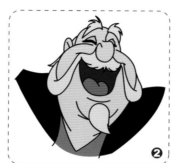

老國王最有特點的就是他的眉毛與鬍子了，還有那圓圓的鼻子。

眉毛與鬍子

鼻子

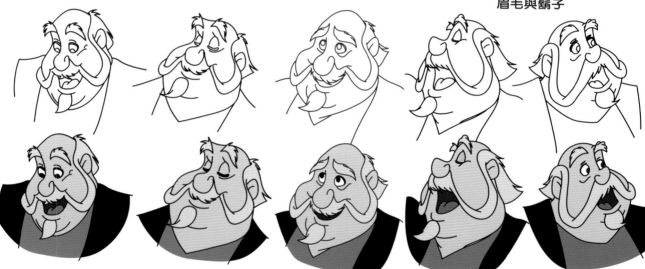

應用說明及感受：

老國王的樣子還真是憨態可掬，將他的表情移到牙齒上，彷彿牙齒也有了生命，牙齒看起來是那麼的和藹、憨態。一顆鬆動的老牙齒就這樣繪製出來了。

片名：睡美人
製作公司：華特・迪士尼影片公司 [美國]
人物：公爵
人物介紹：他是一個會經常出洋相的公爵，雖然膽小但是卻忠於國王與公主，由於總是闖出不少禍，總是被國王訓斥。有時也會成為大家的開心果，因為他老是會出洋相，弄得大家捧腹大笑。

公爵最大的特點就是他的大鼻子，還有他那獨特的濃眉毛。

大大的鼻子

圓眼睛，「N」形的眉毛

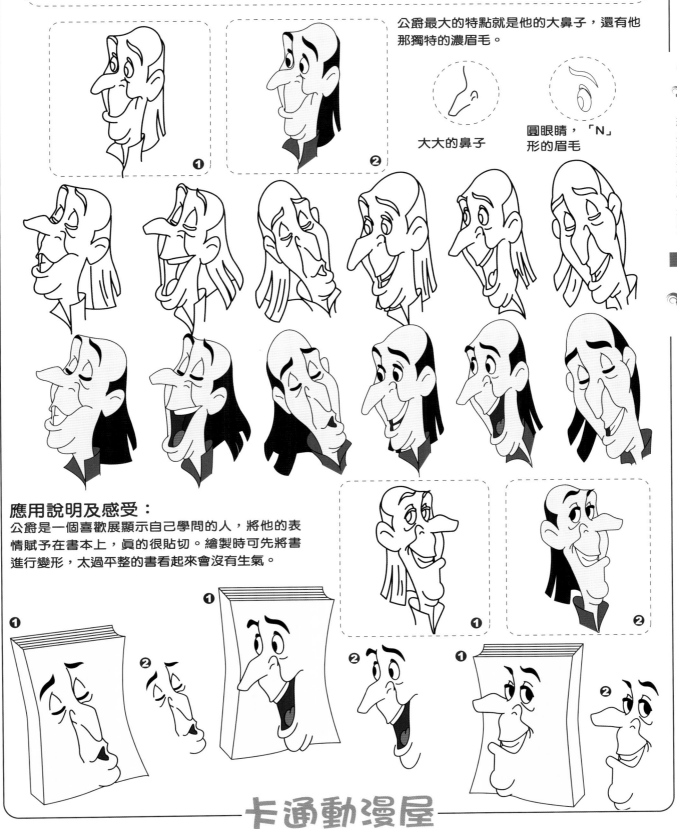

應用說明及感受：

公爵是一個喜歡展顯示自己學問的人，將他的表情賦予在書本上，真的很貼切。繪製時可先將書進行變形，太過平整的書看起來會沒有生氣。

片名：小美人魚
製作公司：華特·迪士尼影片公司 [美國]
人物：愛麗兒
人物介紹：愛麗兒是個嚮往冒險和浪漫的美麗人魚，但是作爲川頓國王的女兒，卻被人魚王國的法律禁止接觸人類。自信、好奇心很強、勇敢、叛逆、喜歡冒險、勇於追求幸福，是愛麗兒最大的特質。勇氣和夢想是愛麗兒的信念。

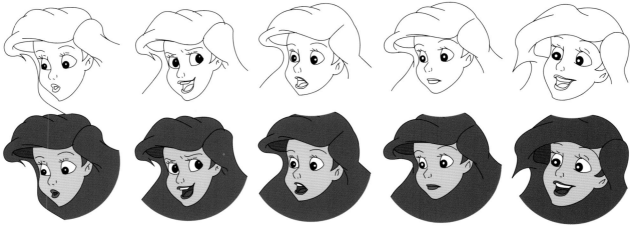

應用說明及感受：

人魚公主的表情稚嫩可愛，眉宇之間不會有太大的轉變。挑選物品時要找可愛的類似事物作爲配合才好。

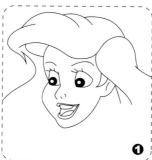

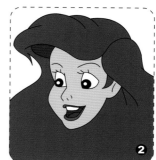

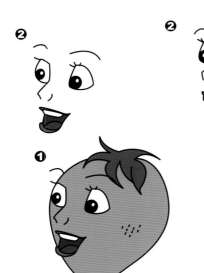

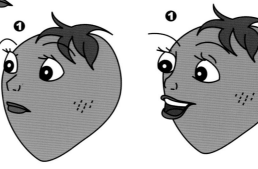

卡通動漫屋

片名：小美人魚
製作公司：華特・迪士尼影片公司 [美國]
人物：烏蘇拉
人物介紹：烏蘇拉是一個惡毒的海底女巫，她嫉妒美人魚的美貌與嗓音，還試圖破壞小美人魚與王子在一起，奪取川頓國王的三叉戟，並宣佈自己成爲海底王國的女王，但最終還是被王子急中生智利用漩渦的力量，用船桅將她刺死。

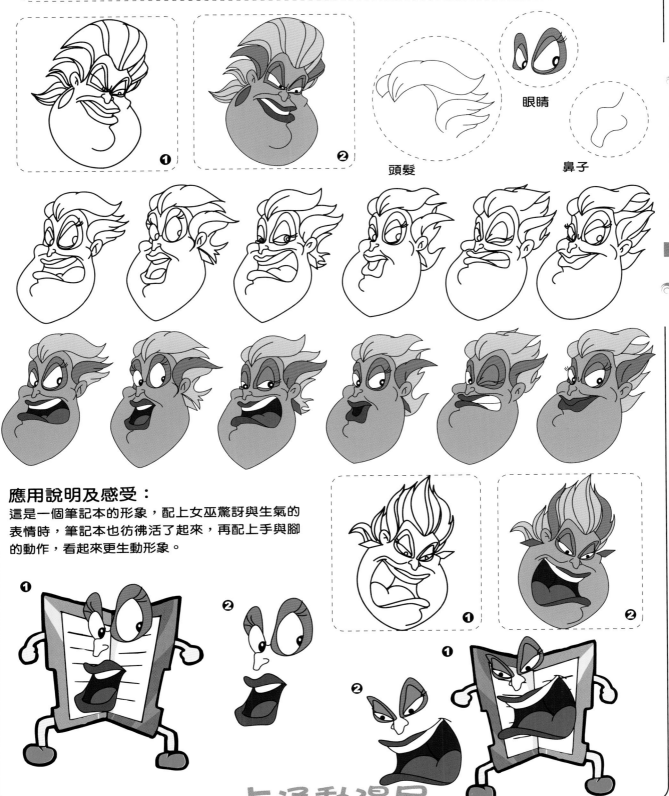

眼睛

頭髮

鼻子

應用說明及感受：

這是一個筆記本的形象，配上女巫驚訝與生氣的表情時，筆記本也彷彿活了起來，再配上手與腳的動作，看起來更生動形象。

卡通動漫屋

片名：小美人魚
製作公司：華特‧迪士尼影片公司 [美國]
人物：廚師
人物介紹：美人魚中的廚師是一個可愛的冒失鬼，總是出盡洋相。但卻是個善良的人。他非常忠於王子與美人魚，對小艾麗提也是百般疼愛，總是會做很多的美食給小艾麗提。不過他老是與一個叫塞巴斯蒂安的螃蟹合不來，總是吵架。

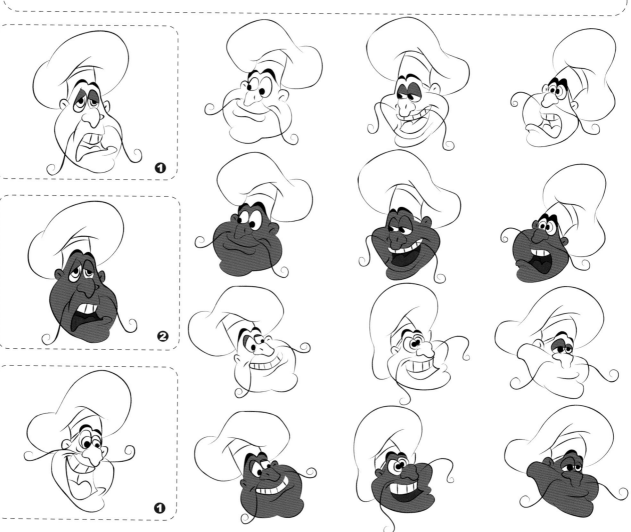

應用說明及感受：

既然是廚師，當然就要將他的表情賦予到廚師帽上。這樣的形象繪製出來看起來會更生動有趣，廚師的表情誇張形象，如果可以將帽子進行變形，效果會更好。

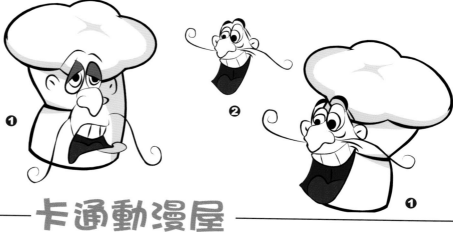

卡通動漫屋

片名：大力神
製作公司：華特‧迪士尼影片公司 [美國]
人物：海格力斯
人物介紹：海格力斯是宙斯與海娜之子，他強壯、勇敢、堅強、純眞、上進，擁有連神都望之莫及的
力量。冥王凱蒂斯將他視爲最大阻礙。襁褓中的海格力斯慘遭陷害，流落凡間。爲了重回奧林帕斯
山，海格力斯開始特訓準備迎接眞正的挑戰。

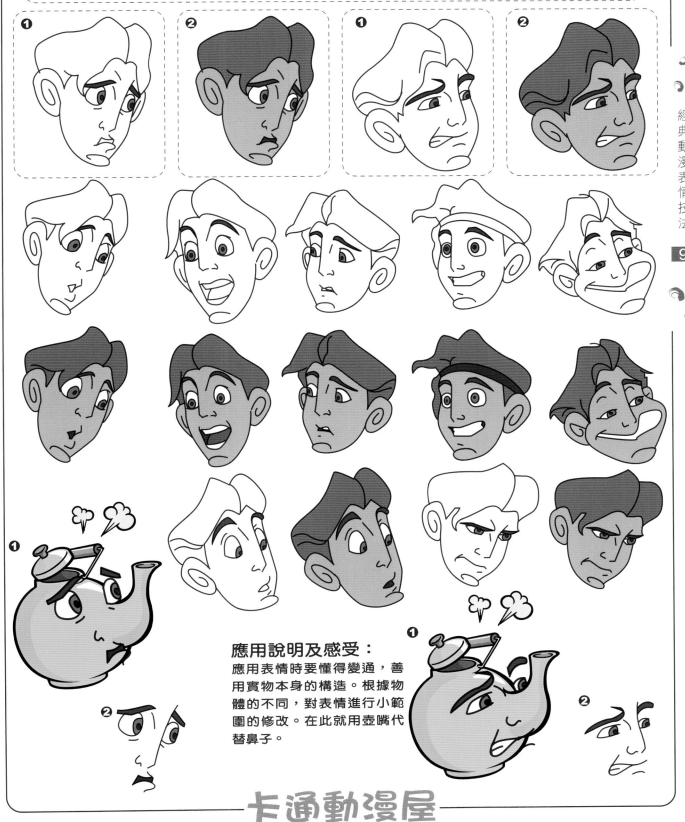

應用說明及感受：
應用表情時要懂得變通，善
用實物本身的構造。根據物
體的不同，對表情進行小範
圍的修改。在此就用壺嘴代
替鼻子。

卡通動漫屋

片名：大力神
製作公司：華特・迪士尼影片公司 [美國]
人物：蜜格拉
人物介紹：蜜兒被出賣淪爲凱蒂斯階下囚，成爲心門緊閉的冷美人。但冷酷外表下的內心終歸是期待的，所以當那份眞誠化做一句簡簡單單的「有了你，我一點都不覺得孤單」時，心頭這塊堅冰還是被敲碎了，最後爲愛人再次犧牲的她也成就了英雄的偉大。

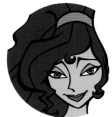
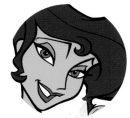

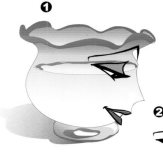

應用說明及感受：
有時候人物的鼻子也是舉足輕重的。密格拉的表情漂亮又很性感，通過鼻子能展示出立體感，使魚缸不再生硬。

卡通動漫屋

片名：大力神
製作公司：華特‧迪士尼影片公司 [美國]
人物：菲洛斯
人物介紹：菲洛斯是阿奇利斯的導師。阿菲一直希望自己能夠教出一名真正偉大的英雄，以致於眾神將以星宿來紀念。無奈弟子眾多，但最終都讓阿菲失望，直到有一天小海格力斯帶著愛騎柏格斯出現在他的面前，沉心多年的鬥志終於被再次喚醒，成就一切的英雄就是他了！

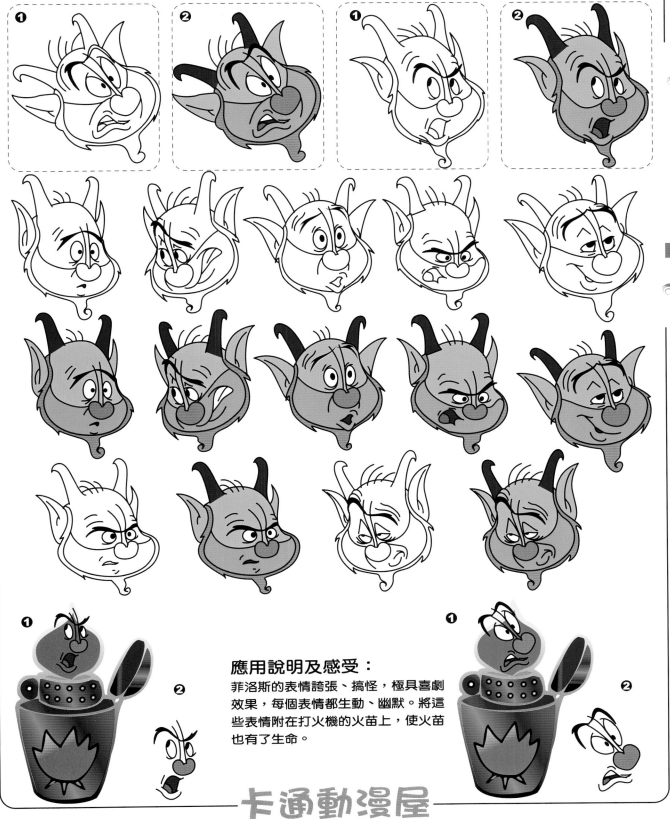

應用說明及感受：
菲洛斯的表情誇張、搞怪，極具喜劇效果，每個表情都生動、幽默。將這些表情附在打火機的火苗上，使火苗也有了生命。

卡通動漫屋

片名：仙履奇緣3
製作公司：華特‧迪士尼影片公司 [美國]
人物：安娜塔西亞
人物介紹：安娜塔西亞依然那樣低俗醜陋，內心卻一直渴求一份真愛。在和年老的國王一番長談中被感動，漸漸地動搖了。關鍵時刻，她選擇了退出。一個平凡、沒有多少學識、不美的姑娘，曾經做過壞事，卻在放棄繼續醜惡的那一刻，綻放出最美麗的光芒。

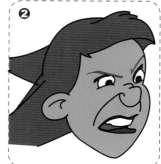
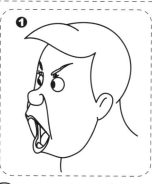
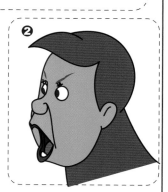

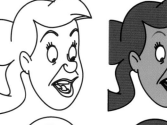

應用說明及感受：
張大的嘴巴和扭曲的五官，看起來極具誇張、幽默效果。同時生動地展現出人物的內心活動。這種會讓人產生厭惡的表情放在萬聖節的南瓜上再合適不過。

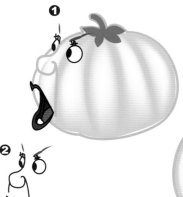
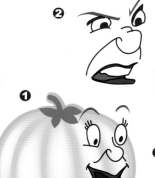

片名：仙履情緣3
製作公司：華特・迪士尼影片公司 [美國]
人物：女管家
人物介紹：女管家掌管著城堡的廚房，對待下人總是一副很凶的表情，最痛恨的事情就是廚房裡出現
老鼠，如果發現廚房裡出現了老鼠，她一定會親自出馬消滅老鼠，女管家還是一個小氣、看不起別人
的人，但是對國王卻很忠心。

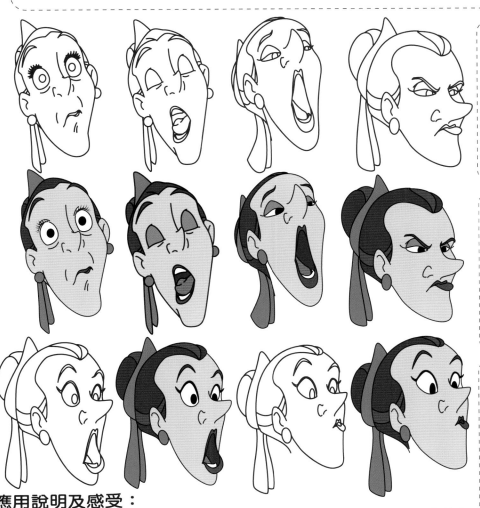

應用說明及感受：

廚房裡用的圍裙，再加上在廚房工作的女管家的表情，還真是非常搭配。女管家
誇張的表情，好像表現出在廚房裡忙碌的情景，在添加表情時，也可根據自己想
像出來的故事情節，來改變應用物的狀態，這樣會更生動。

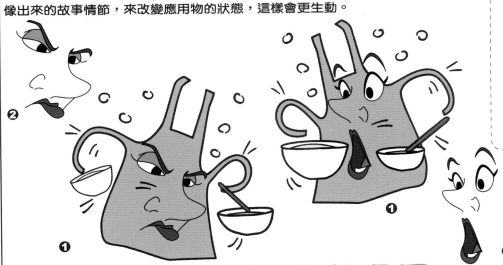

片名：美女與野獸
製作公司：華特・迪士尼影片公司 [美國]
人物：貝兒
人物介紹：小貝兒是鎮上最漂亮的女孩，她與其他女孩一樣想要等到美麗的愛情。但是由於某些原因，善良的她為了自己的父親，留在一個野獸的身邊，並且愛上了它。

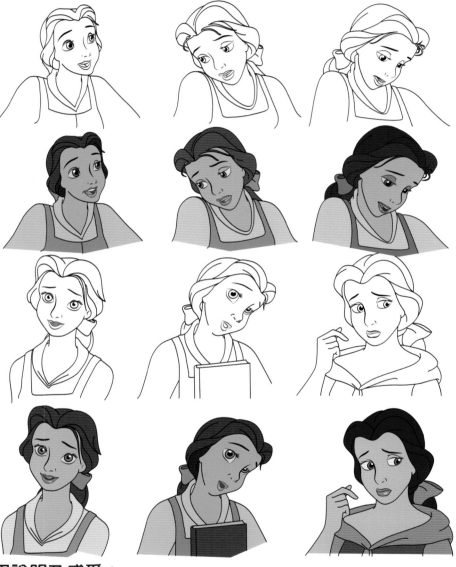

貝兒公主有一雙大大的
眼睛和性感的嘴唇。

應用說明及感受：

貝兒是一個溫柔的女孩，將她的表情賦予在兩個茶杯上，看起來很有女孩子的感覺，像是午後休息時，兩個茶杯女孩在談論心事。

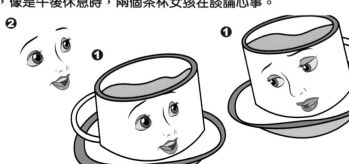

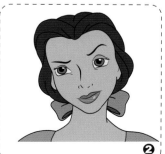

片名：美女與野獸
製作公司： 華特‧迪士尼影片公司 [美國]
人物：來福
人物介紹：加斯頓的跟班，任何事聽從他人派遣。沒有主見，任人擺佈，滑稽。

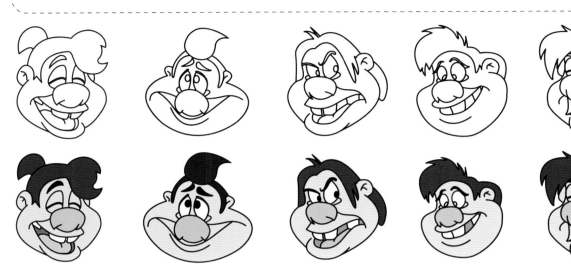

①

②

來福五官最大的特點就是他的紅頭鼻子和
大大的嘴巴，稀疏的牙齒也是他的特色。

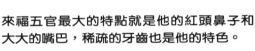

鼻子

嘴巴

鼻子與嘴巴的結合

應用說明及感受：

三個飲料杯的談話場景，也不知它們都在各自想些什麼，來福的表情誇張有趣，即使將它搭在杯子上也是如
此，如果掌握不好杯子的變形，可以根據來福的臉型來繪製，效果也很好。

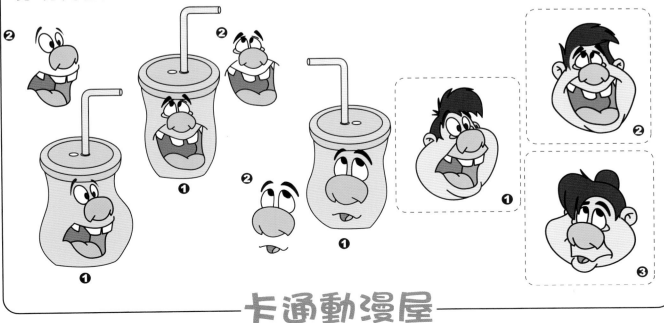

片名：辛巴達航海記
製作公司：華特‧迪士尼影片公司 [美國]
人物：辛巴達
人物介紹：辛巴達對海上探險充滿神往，最終實現夙願當上了自由自在的海盜。辛巴達天不怕地不怕，長時間的無拘束生活讓他慢慢忘卻了正義那兩個字，但是朋友的遇難終於讓他恢復了正義海盜的勇敢魄力和無畏氣概。

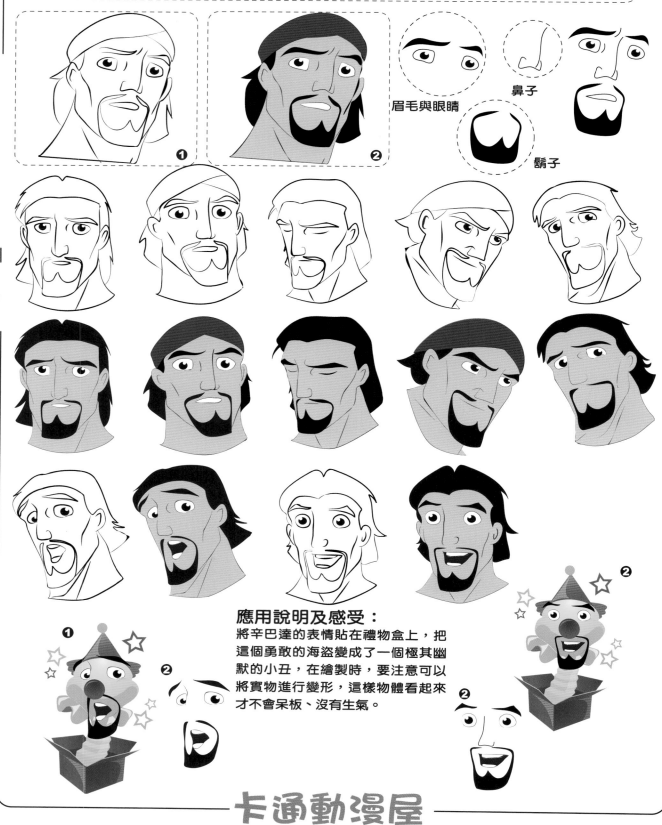

眉毛與眼睛

鼻子

鬍子

應用說明及感受：
將辛巴達的表情貼在禮物盒上，把這個勇敢的海盜變成了一個極其幽默的小丑，在繪製時，要注意可以將實物進行變形，這樣物體看起來才不會呆板、沒有生氣。

片名：辛巴達航海記
製作公司：華特‧迪士尼影片公司 [美國]
人物：瑪蓮娜
人物介紹：瑪蓮娜是普羅士的未婚妻，由於辛巴達的疏忽，「和平之書」被女巫搶走。這件事關係到了普羅士的生死，於是瑪蓮娜要同辛巴達一起去奪回「和平之書」。瑪蓮娜是一個勇敢的女孩，極富正義感。也是由於她的正義之心，感染了辛巴達並且愛上了她。

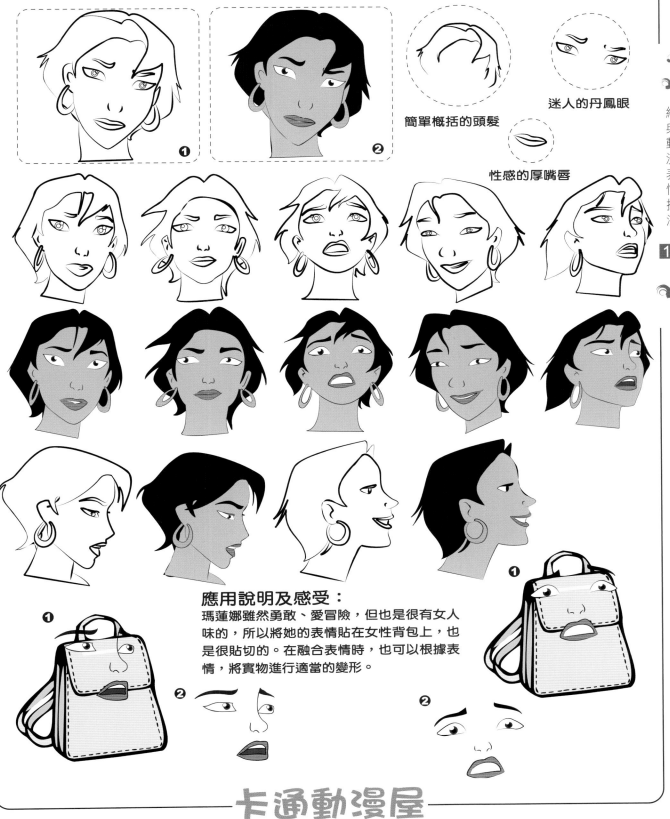

迷人的丹鳳眼

簡單概括的頭髮

性感的厚嘴唇

應用說明及感受：
瑪蓮娜雖然勇敢、愛冒險，但也是很有女人味的，所以將她的表情貼在女性背包上，也是很貼切的。在融合表情時，也可以根據表情，將實物進行適當的變形。

卡通動漫屋

片名：森林王子2
製作公司：華特‧迪士尼影片公司 [美國]
人物：桑迪
人物介紹：女主角桑迪平靜地生活在人類的村子中，不喜歡大森林裡的潛在危險。在與莫格利的朝夕相處下，勸導莫格利離開了危險的大森林。桑迪聰明、勇敢、善良，不懼艱險，與莫格利一同跟森林中的惡勢力鬥智鬥勇。

① ② ① ②

應用說明及感受：
側臉的表情是我們經常遇到的。在繪製時可將啤酒杯側壁稍作變形，使其更貼近表情，更有立體感。

① ② ① ②

卡通動漫屋

片名：森林王子2
製作公司：華特·迪士尼影片公司 [美國]
人物：莫格利
人物介紹：莫格利是個狼孩，身世與泰山差不多。但是區別於泰山的威風凜凜，莫格利卻被一隻老虎搞得狼狼不堪，偏又留戀森林中的生活，不願躲到人類的村莊去，只好與老虎卡恩鬥智鬥勇。最後為了心愛的女友桑迪離開了森林。

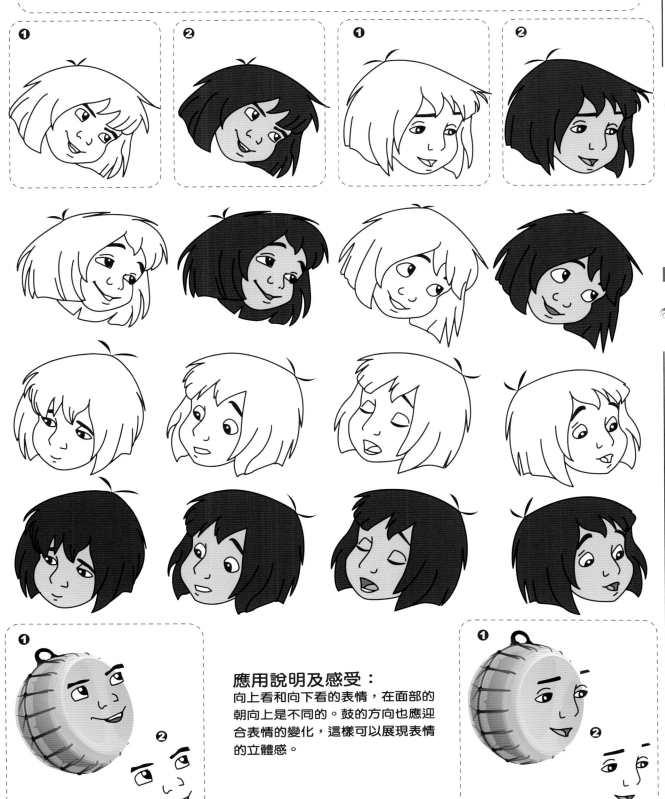

應用說明及感受：
向上看和向下看的表情，在面部的朝向上是不同的。鼓的方向也應迎合表情的變化，這樣可以展現表情的立體感。

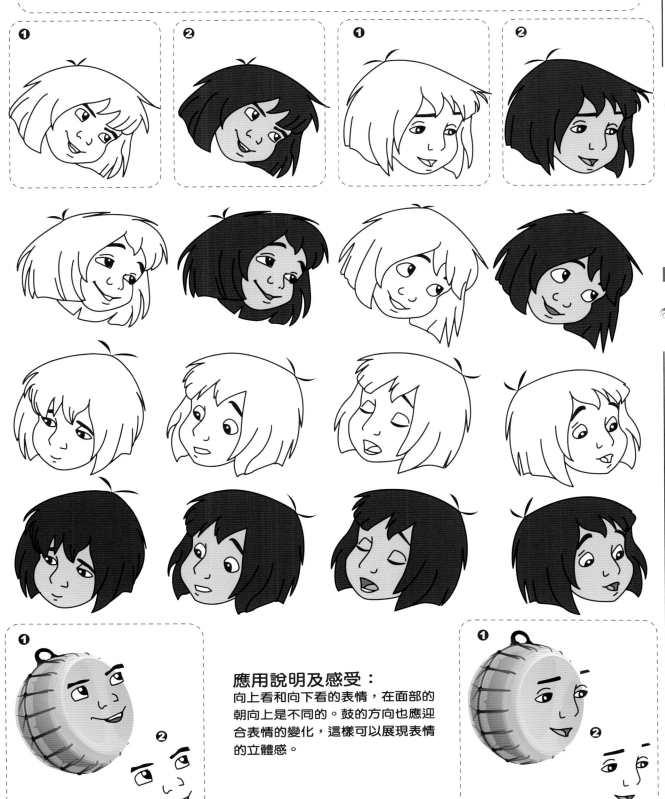

卡通動漫屋

片名：森林王子2
製作公司：華特·迪士尼影片公司 [美國]
人物：羅珍
人物介紹：羅珍與桑迪一起在人類的村子長大。機智、勇敢，時而調皮搗蛋的羅珍時常與男主角莫格利一起整治老虎。當桑迪遭到攻擊時，羅珍會勇敢地出手相助。通過自己的勇敢與智慧和男主角莫格利一起周旋在凶險的大森林裡。

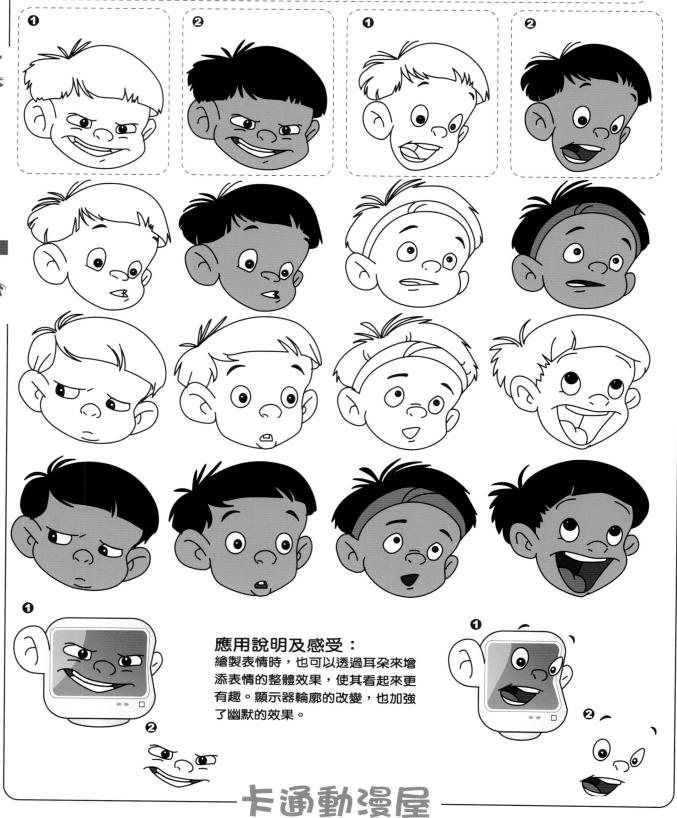

應用說明及感受：
繪製表情時，也可以透過耳朵來增添表情的整體效果，使其看起來更有趣。顯示器輪廓的改變，也加強了幽默的效果。

片名：加菲貓
製作公司：20世紀福克斯公司等公司製作發行 [美國]
人物：加菲貓
人物介紹：加菲貓是一頭愛說風涼話、貪睡午覺、狂喝咖啡、大嚼千層麵、見蜘蛛就扁、見郵差就窮追猛打的大肥貓。牠也不是只會出言不遜，諷刺別人的貓，牠也有溫柔正義的一面，牠真心愛牠的熊寶寶波基，而在內心深處，加菲貓也愛牠的主人老姜和呆狗歐弟。

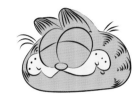
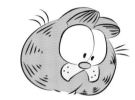
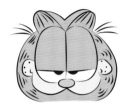
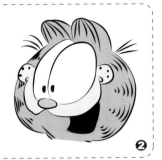
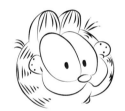
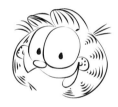
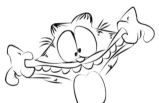
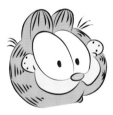
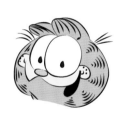
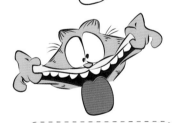

應用說明及感受：

加菲貓的表情誇張豐富，當表情運用在鬧鐘上時，鬧鐘也會變得富有生機，在繪製時要注意，加菲貓的表情過於誇張，所以臉部也會隨之發生很大的變化，鬧鐘的體型也要根據表情的狀態做出相應的改變。

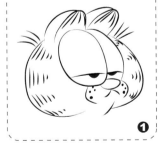

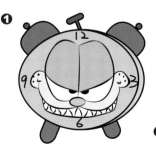
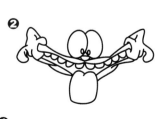
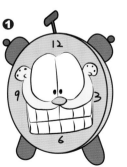

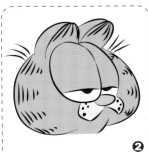

 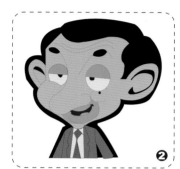

片名：豆豆先生的假期
製作公司：環球影業 [英國]
人物：豆豆先生
人物介紹：豆豆先生是一個笨拙、幼稚、醜陋，又有一點直線思考的傢伙。總喜歡做一些無厘頭的事，而且運氣總是很好。

在豆豆先生的表情中，最有特點的就是他的大鼻子和眉毛。

具有歐式漫畫獨有的大鼻子。

眉毛是由一根弧線與一個橢圓形組成的，特點是兩頭細，中間粗。

應用說明及感受：

豆豆先生是一個非常幽默的人，他的表情豐富幽默，就算沒有語言的表達，也能讓人開懷大笑，如果將他的表情放到三明治上，也可以使平淡無奇的三明治富有生命，幽默生動。

 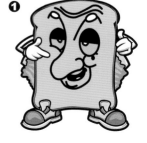

片名：賣火柴的小女孩
製作公司：華特‧迪士尼影片公司 [美國]
人物：佩蒂
人物介紹：聖誕夜前夕，失去母親的小女孩佩蒂被脾氣暴躁的酗酒父親趕出了家門賣火柴，漫天的風雪，刺骨的寒風，善良的佩蒂最後縮在一個牆角里。她借助火柴的溫暖與亮度見到了自己的家人，新年的早晨，人們卻看到佩蒂已凍死在牆角里，臉上帶著幸福的微笑。

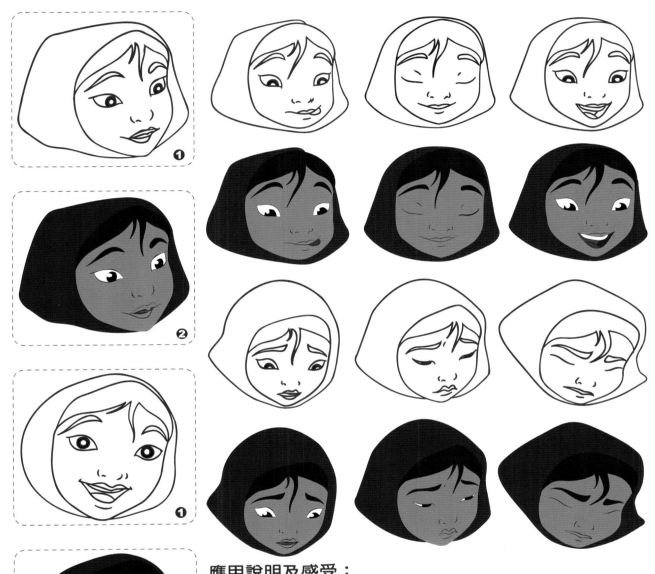

應用說明及感受：

清澈的眼神和秀氣的五官，看起來有種清新的感覺。同時生動地展現出人物的內心活動。將佩蒂的表情添加到竹簍上，使得竹簍也有了生命。

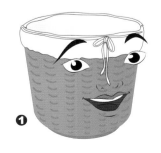

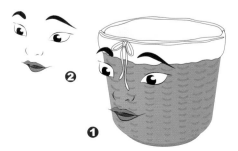

片名：獅子王
製作公司：華特・迪士尼影片公司 [美國]
人物：丁滿
人物介紹：丁滿是一隻機智聰明的貓鼬，與心地善良的野豬彭彭在辛巴最無助的時候救了牠，並教導辛巴，使其成長爲一頭英俊的雄獅，從此與辛巴成爲知心的好朋友。

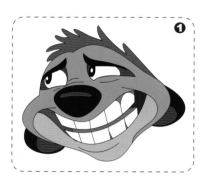

我們無法再把丁滿當成一隻貓鼬，這些表情已將牠變成了和人類更親密的朋友，比起人類，牠的情緒更加誇張自然，單純而直接。

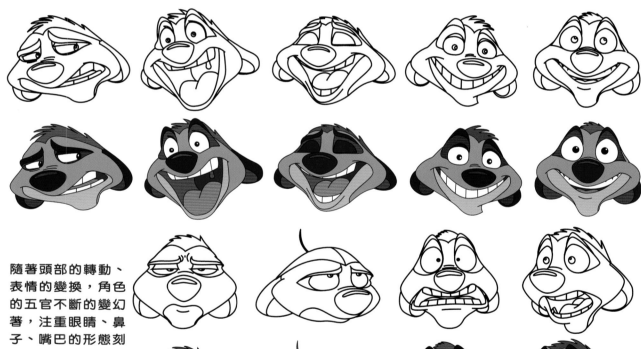

隨著頭部的轉動、表情的變換，角色的五官不斷的變幻著，注重眼睛、鼻子、嘴巴的形態刻畫。

應用說明及感受：
丁滿是一個古靈精怪的角色，其表情誇張、活潑，將其表情賦予在牛奶瓶上，改變了牛奶瓶原本溫和靜止的狀態，使其顯得幽默、滑稽，具有生氣。

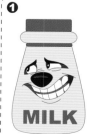

卡通動漫屋

片名：海賊王
制作公司：東映 ANIMATION 股份有限公司 [日本]
人物：路飛
人物介紹：路飛立志做海盜王，由於誤吃了橡膠果實，擁有了強大的橡膠彈力作為自己的武器。但他是沒有大腦的傢伙，既沒航海知識，又不能游泳，根本不知道"偉大航道"在哪裡，於是先開始了漫畫中的同伴募集的航程。

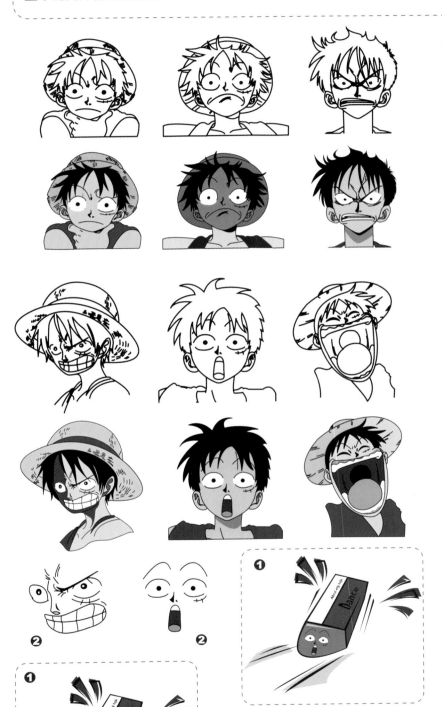

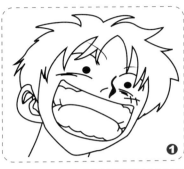

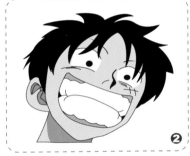

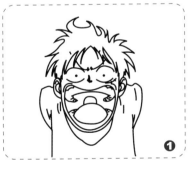

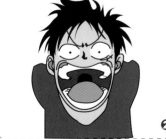

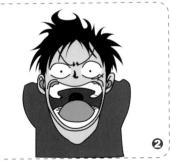

應用說明及感受：
由於描繪的是路飛充滿孩子般的面部表情，因此貼進了橡皮擦表面時，感覺橡皮擦的個性很像這個天真充滿倔強和幻想的孩子。

線稿清晰地描繪了表現人物表情的五官結構，上色的完稿，最終使人物更加生活鮮活。

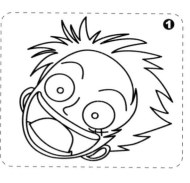

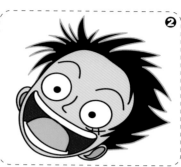

海賊王裡的路飛,他的五官其實很容易繪製,並無過多的複雜線條,只是運用了一些簡單的形狀進行表示。

半弧形型嘴巴

圓形的眼睛

彎勾的鼻子

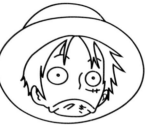

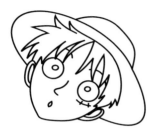

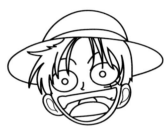

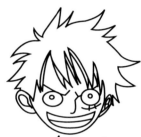

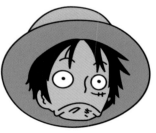

應用說明及感受:

將生活中經常見到的水果賦予表情,也是一件很有趣的事,路飛嘴部的變化是很誇張幽默的,把他的表情運用到蘋果上,主要的就是注意蘋果嘴部的繪製變化。

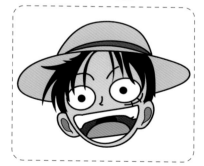

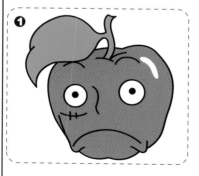

片名：海賊王
製作公司：東映 ANIMATION 股份有限公司 [日本]
人物：索隆
人物介紹：索隆是一個三刀流的劍客，令海盜聞風喪膽的海盜獵人，綠色的頭髮，纏腰布，佩戴三把長刀，打鬥時會帶黑色頭巾，左耳戴有三隻耳環，並且立志要成為世界第一的大劍客，天堂上也能聽到他的大名。

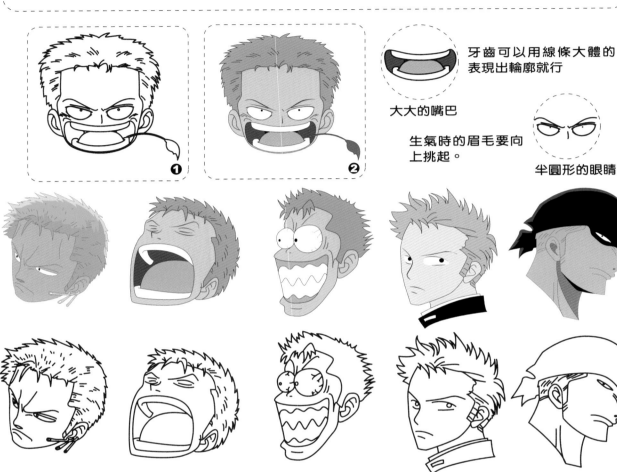

牙齒可以用線條大體的表現出輪廓就行

大大的嘴巴

生氣時的眉毛要向上挑起。

半圓形的眼睛

應用說明及感受：

馬上就要被吃掉的三棵白菜，都各自有著不同的心情，在繪製眼睛與嘴巴的時候，要盡量將五官表情與白菜本身很好融合在一起，這樣白菜看起來才會有立體感，形象會更加生動。

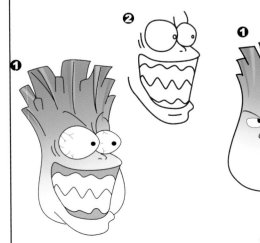

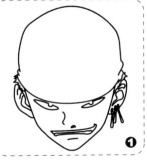

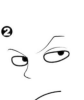

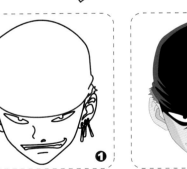

片名：海賊王
製作公司：東映 ANIMATION 股份有限公司 [日本]
人物：喬巴
人物介紹：喬巴是一隻藍鼻子、會說人話、可以直立的馴鹿。平常的樣子像個可愛的小熊，想躲起來的時候總是把頭藏起來，身子還是露在外面。

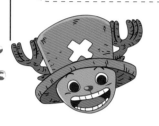
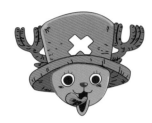
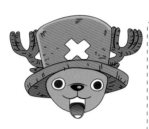

①

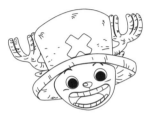
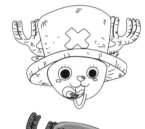

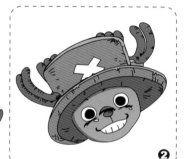

②

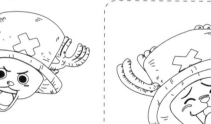

①

應用說明及感受：

檯燈是我們生活中不可缺少的家用電器，如果為它配上喬巴的表情，冷冰冰的檯燈也會頓時有了生氣。為了讓檯燈看起來更具象，繪製時可根據表情，適當地改變燈架與底座的狀態。

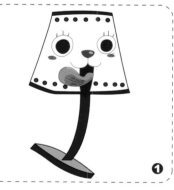

①

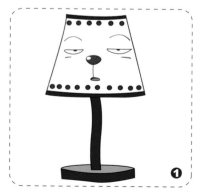

①

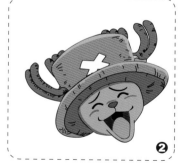

②

② ②

喬巴是一隻有趣的馴鹿，在表情的變化上，主要就在嘴巴上，在繪製前，可以仔細觀察一下。

卡通動漫屋

片名：神隱少女
製作公司：吉卜力工作室 [日本]
人物：荻野千尋
人物介紹：10歲的小學四年級學生，隨父母搬家到新城鎮，然而事與願違卻進入了一個神秘的城鎮，為了拯救變成豬的父母，她留在澡堂「油屋」工作，並逐漸成長。

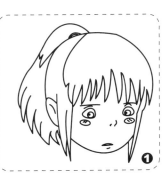

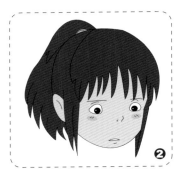

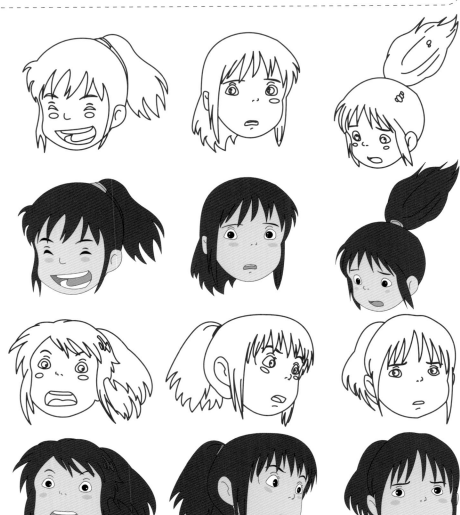

千尋的五官線條簡單概括，仔細觀察眉毛與嘴部的變化。

應用說明及感受：

平時並不被人們所重視的垃圾桶，如果添加上表情，也是一件很有趣的事，在繪製時，要根據表情的變化改變垃圾桶的身形，這樣繪製出的垃圾桶才會生動形象。

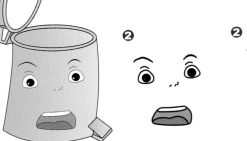

卡通動漫屋

片名：貓的報恩
製作公司：吉卜力工作室 [日本]
人物：吉岡春
人物介紹：一位平凡善良的高中女生小春，在一次上學途中救了一隻貓，意外開啟了一趟奇幻冒險經歷。在這段經歷中小春試圖放棄過，也沮喪過。但是在貓男爵的幫助下，困惑的小春克服了種種困難，離開了貓王國，回到了人類世界。

經典動漫表情技法

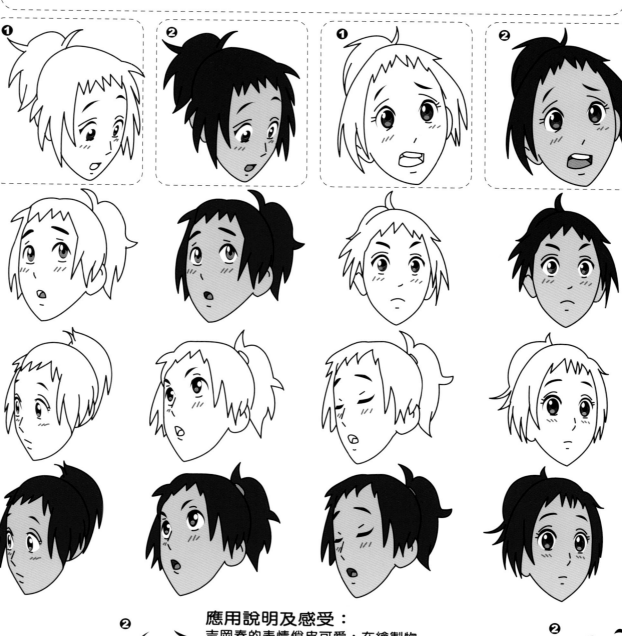

應用說明及感受：
吉岡春的表情俏皮可愛，在繪製物體時，要盡量找類似氣質的物體來作爲襯托。表情也可以根據物體的需要旋轉，調整角度。

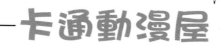

卡通動漫屋

片名：龍貓
製作公司：吉卜力工作室 [日本]
人物：草壁梅
人物介紹：四歲的小女孩，天真可愛。母親患有結核病，身邊的家人們都有自己要做的事情，沒辦法照看小梅。調皮的小梅想要自己去看望媽媽，在前往醫院的途中迷失了。最後在森林守護者「龍貓」的幫助下與家人團聚，小梅也看到了媽媽。

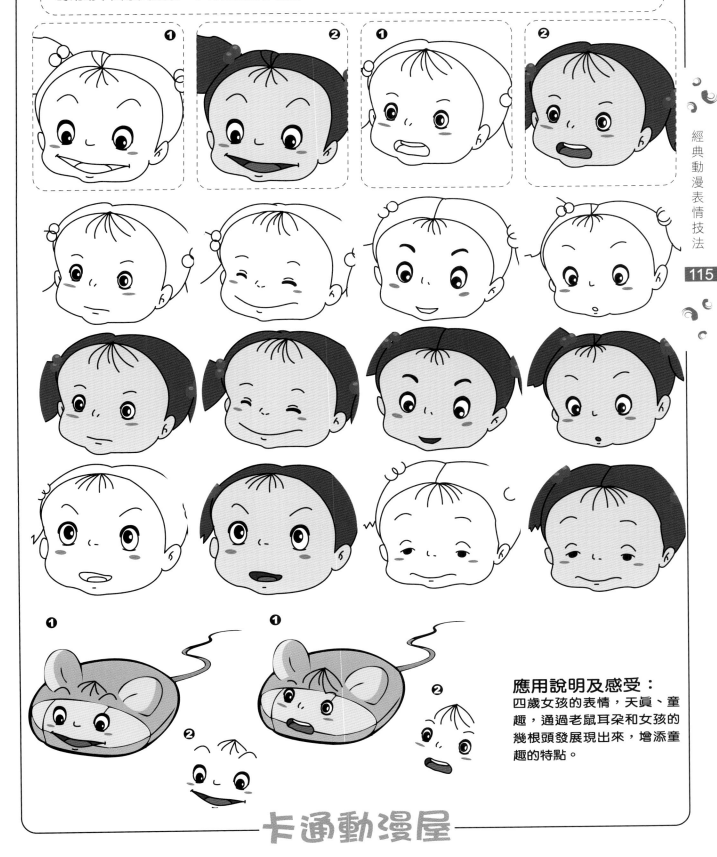

應用說明及感受：
四歲女孩的表情，天真、童趣，通過老鼠耳朵和女孩的幾根頭發展現出來，增添童趣的特點。

卡通動漫屋

片名：甲蟲王者
製作公司：SEGA世嘉公司［日本］
人物：波波
人物介紹：波波身上背負著拯救森林的使命，同時也是守護者證明的持有人。不明白世界黑暗面的波波，在長時間的旅行中漸漸成長，意識到自己的所背負的使命和義務。性格堅韌的波波和旅行中結識的夥伴共同拯救森林，守護大自然這個樂園。

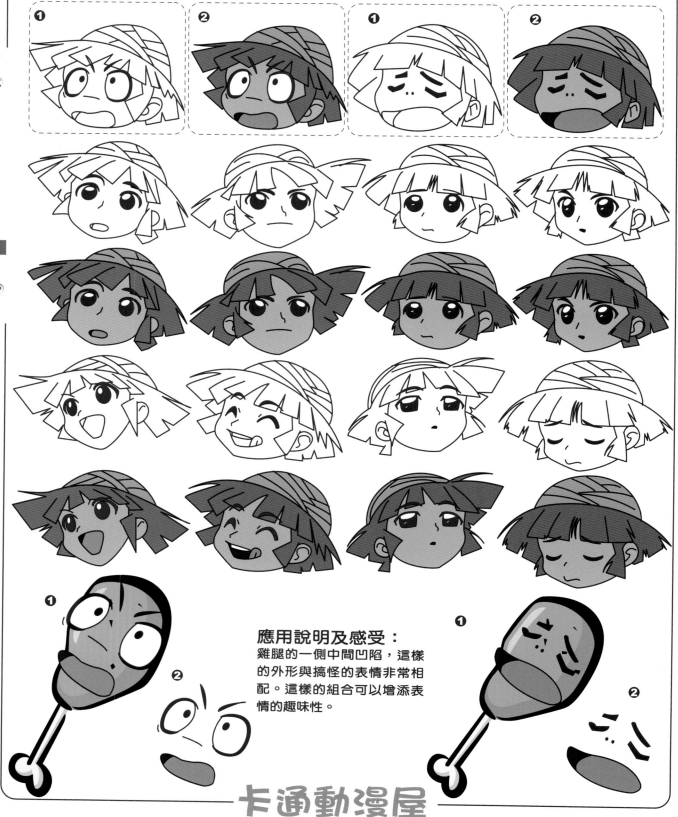

應用說明及感受：
雞腿的一側中間凹陷，這樣的外形與搞怪的表情非常相配。這樣的組合可以增添表情的趣味性。

片名：阿拉蕾
製作公司：東映 ANIMATION 股份有限公司 [日本]
人物：阿拉蕾
人物介紹：阿拉蕾是一個可愛、活潑的機器人，她單純、熱情、活潑開朗、瘋狂、不分敵我。阿拉蕾
有著機器人的特性，但她同時也擁有人的思想和感情，最大的願望就是成為一個真正的女孩。

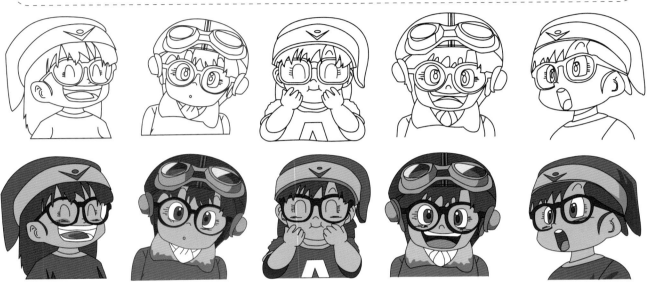

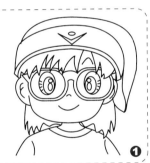

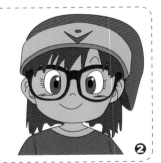

阿拉蕾是一個高度近視的女孩，碩大的眼鏡是她個
很重要的標誌。她還很愛笑，笑起來時，嘴巴張得
大大的。

應用說明及感受：

雖然阿拉蕾是一個冰冷的機器人，但從她的外表仍
能看出，她還是很符合正常人類形體的。把她誇張
的表情融入到具有極度活力的籃球上，也會將籃球
變得生動。

片名：小鬼國王
製作公司：High Pralse [韓國]
人物：小鬼國王
人物介紹：終於長大了的小鬼國王，經過從小不斷的磨煉使現在的他非常強大。他是一個非常善良、
樂於助人的人，人們非常仰慕他。最後他終於當上了國家的真正主人。

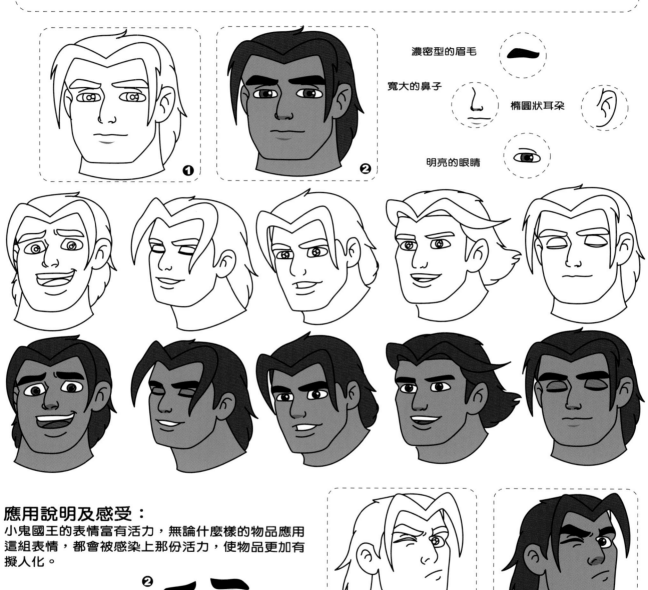

濃密型的眉毛

寬大的鼻子

橢圓狀耳朵

明亮的眼睛

應用說明及感受：

小鬼國王的表情富有活力，無論什麼樣的物品應用
這組表情，都會被感染上那份活力，使物品更加有
擬人化。

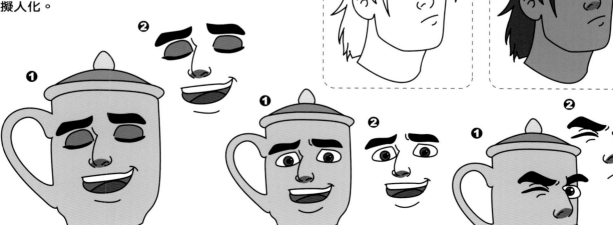

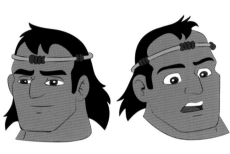

 濃密型的眉毛

寬大的鼻子和嘴 橢圓狀耳朵

 明亮的眼睛

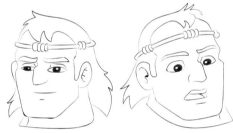

應用說明及感受：

小鬼國王是一個熱愛大自然的國王，因此將這組表情應用在綠色的樹葉上，是一個不錯的選擇，讓這個大自然的生命更富有生氣、更能擬人化。

小鬼國王因為小的時候非常愛玩，由於大自然的影響，加上心情的轉變，就展現出了各種表情，開心、難過，接下來我們就看一看下面的一系列表情吧！

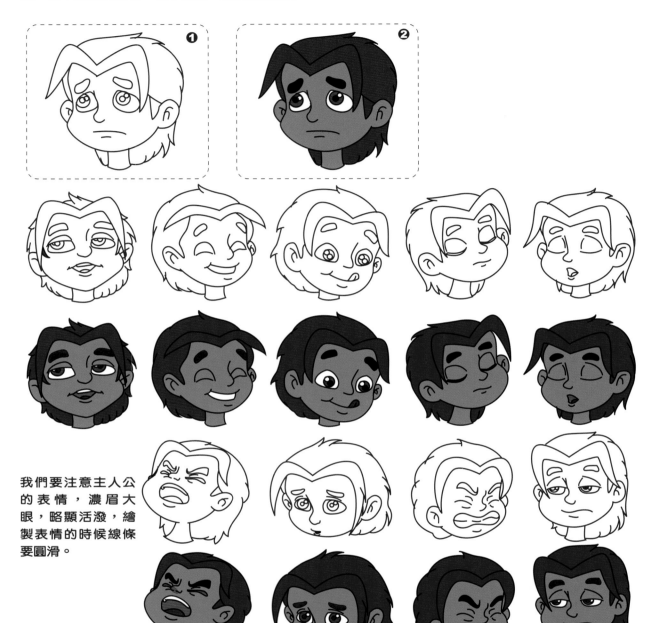

我們要注意主人公的表情，濃眉大眼，略顯活潑，繪製表情的時候線條要圓滑。

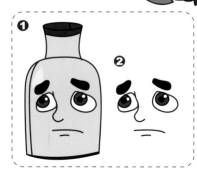

應用說明及感受：
小鬼國王的表情多變，展現出了喜怒哀樂的神態。
我們把他的表情刻畫在洗髮精瓶身上，原本靜態的洗髮精現在非常有動態效果。

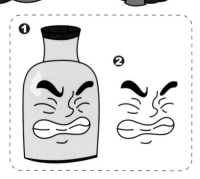

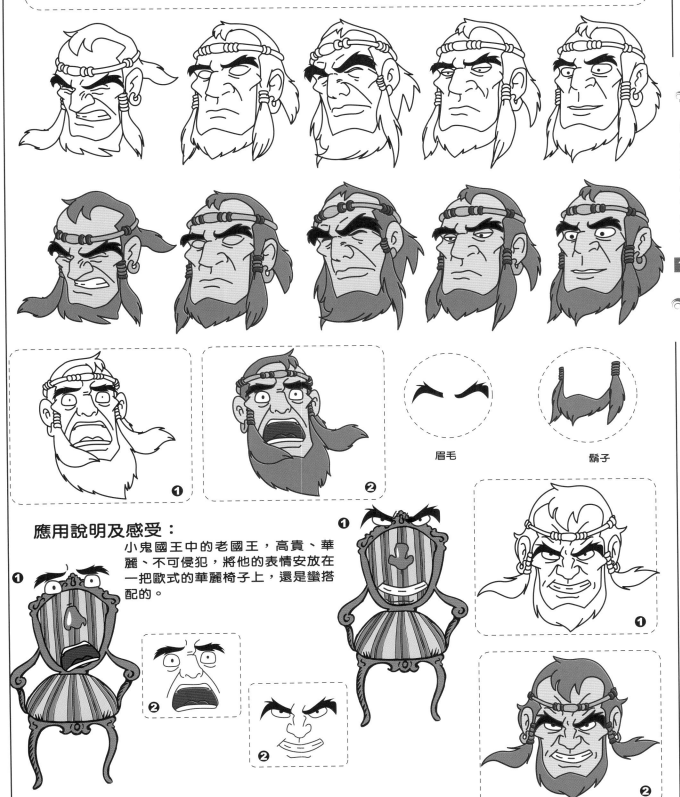

片名：小鬼國王
製作公司：High Pralse [韓國]
人物：老國王
人物介紹：小鬼國王當中的老國王，是一個陰險狡詐的人。由於嫉妒小鬼國王在人們心中的地位，搶走他的王位，而多次陷害小鬼王。但是當真正遇到危險時，膽子卻非常的小，正因如此，讓他失去了自己的國家甚至是生命。

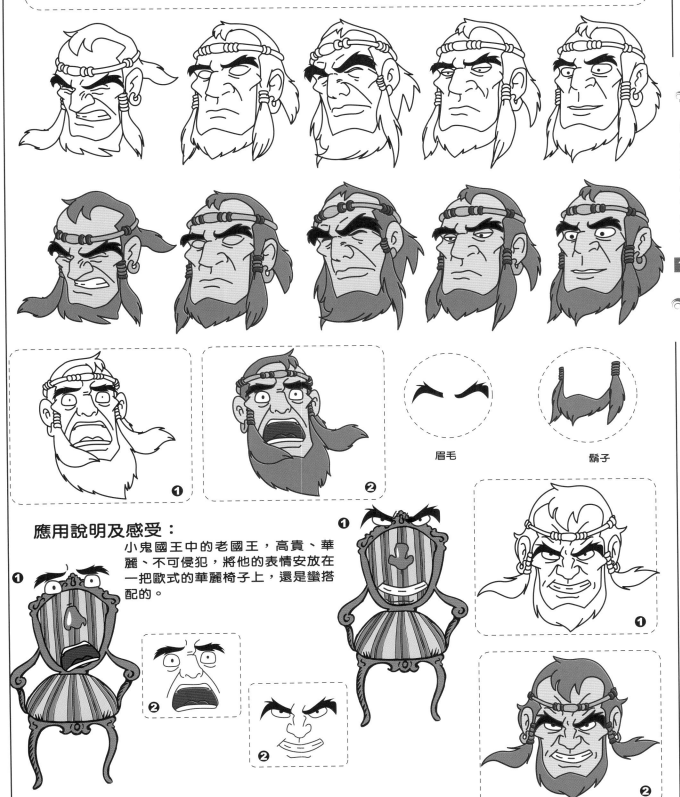

眉毛

鬍子

應用說明及感受：

小鬼國王中的老國王，高貴、華麗、不可侵犯，將他的表情安放在一把歐式的華麗椅子上，還是蠻搭配的。

卡通動漫屋

片名：小鬼國王
製作公司：High Pralse [韓國]
人物：公主
人物介紹：主人公小的時候聰明、可愛，是一個特別愛惡作劇的人，但是特別勇敢，不怕困難，雖然
父親是一個壞國王，但是這並沒有影響到公主的為人、性格。她正直，對愛情執著，並且很愛護她的
子民。

迷人的丹鳳眼

彎翹的鼻子

微笑的嘴巴

應用說明及感受：
公主的表情多變，展現出了喜怒哀樂
的神態。我們把她的表情刻畫在餐具
上，原本靜態的餐具現在非常有動態
效果。

卡通動漫屋

片名：小鬼國王
製作公司：High Pralse [韓國]
人物：女僕
人物介紹：女僕是小鬼王國中公主的僕人，爲人善良，也是公主很好的朋友，在公主傷心、疑惑時，女僕總是在她身邊，爲她開導解圍。她也是一個非常忠心的人，就算公主有了危險，她仍不離不棄地在公主身邊，保護她。

長長的眼睫毛

耳朵

短小鼻子

明亮的眼睛

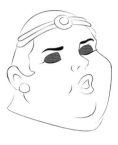 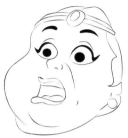 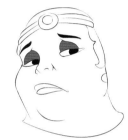

應用說明及感受：

女僕是一個溫柔善良的人，總能給公主帶來溫暖，所以將她的表情安放在太陽上，是一個不錯的選擇，平時都是太陽公公的形象，這次換成女性的表情，也是另一種感受。

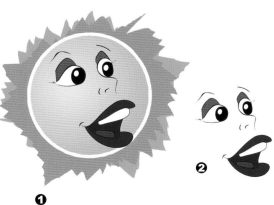

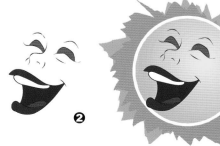

卡通動漫屋

片名：顧愷之臨賓學畫
製作公司：央視青少中心動畫片部 [中國]
人物：顧愷之
人物介紹：顧愷之是東晉畫家，自幼便喜讀經書和詩詞，尤善書法及繪畫。顧愷之喜歡畫人物，所畫人物栩栩如生，東晉宰相謝安曾稱讚他是「蒼生以來，未之有也」。從小刻苦勤奮的學習，最後成爲中國一代畫家。

杏核眼

「ㄡ」形鼻子

「6」形耳朵

半弧形嘴巴

應用說明及感受：

由於繪製的是顧愷之小時候刻苦學畫時的面部表情，略帶幾分稚氣，因此這組表情應用在富有活力的物品上，形成強烈的反差，使一個冰冷的事物充滿了人性化的味道。

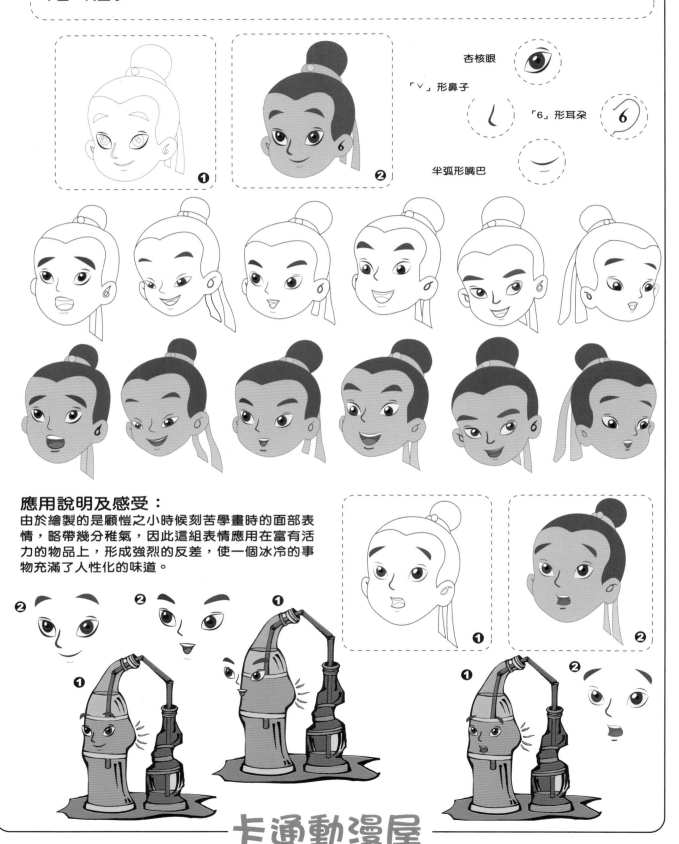

卡通動漫屋